白話芥子園

# 白話芥子園

第三卷·花卉翎毛

［清］巢勳臨本

孫永選　劉宏偉　譯

香港中和出版有限公司
www.hkopenpage.com

總目

分
目

## ◎古今諸名人圖畫

## ◎青在堂畫花卉翎毛淺說

### 木本花卉

### 翎毛

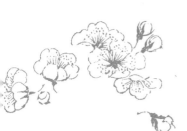

◎花卉翎毛譜

**木本花頭起手式**

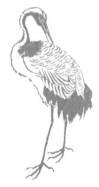

# 青在堂畫花卉草蟲淺說

## 草本花卉

◎ 畫法源流

　　天地間眾花爭豔，能夠讓人賞心悅目的很多。大概在這眾多花卉中，木本花卉因富貴豔麗取勝，草本花卉因姿態美好可愛取勝。富貴豔麗的就被視為王者，美好可愛的就被比作美人。所以草本花卉美好可愛，尤其令人賞心悅目。這裡將木本、草本分別編為一冊，畫圖刊印，把草本花卉放在前面。而在草本花卉中，蘭、菊的品類很多，幽豔芬芳尤其突出，也各佔一冊的篇幅。此外凡是春秋花卉，全都羅列在書中。即使是野草靈苗，水邊的花草，飛鳴跳躍的昆蟲，都會描繪它們的形態。考證繪畫一事，歷代都不乏其人。但唐宋以來擅長畫花卉的名家，沒有草本和木本的區別。而擅長花卉的，也大都擅長畫翎毛，想在畫譜中考證其源頭，怎麼能分辨

得清呢？這在後冊的木本翎毛中已有詳述，這裡不過是簡略地列舉其大致的情況而已。畫花卉的名家從于錫、梁廣、郭乾暉[1]、滕昌祐開端，到黃筌父子達到鼎盛，到徐熙、趙昌、易元吉[2]、吳元瑜出現，那之後各有師承。元代的錢舜舉、王淵、陳仲仁，明之林良[3]、呂紀[4]、邊文進[5]，都是那個時代的名家。後學者如果想效法前人，應該把徐熙、黃筌作為正統。可是徐熙、黃筌的體例風格又不一樣，因此在後面附上「黃徐體異論」。

## ◎ 黃徐體異論

黃筌、徐熙精於繪畫，他們學習繼承前人，方法流傳後世，就像書法中有鍾繇、王羲之，古文中有韓愈、柳宗元。但二人共傳古今，又各自不同。郭思在談到兩人的差異時說：「黃筌富貴，徐熙野逸。」說的不只是二人志趣上的差異，大概也是日常所見所聞在內心有所觸動，在手上畫出的結果。為甚麼這麼說呢？黃筌和他的兒子黃居寀[6]起初都擔任蜀國的畫院待詔，黃筌還屢次升遷，官至副使。歸屬宋代後，黃筌被皇帝封為宮贊。黃居寀仍以畫院待詔的職位錄用，在皇宮中任職。所以習慣畫宮廷所見，奇花怪石居多。徐熙是江南的一位隱士，志氣節操高雅脫俗，豪放不羈。多畫江湖中的東西，更擅長畫水邊的野花野草。兩人就像春蘭秋菊，都有很大的名氣，下筆就是珍品，動筆都可效法。他們的畫法

雖然不同，卻同享盛名。至於黃筌的後人中有居寀、居寶，徐熙的孫輩中有崇嗣、崇矩[7]，都能繼承家學，冠絕古今，尤其顯得難能可貴。

◎ 畫花卉四種法

畫花卉的方法可歸為四類。一是勾勒着色法，這種方法徐熙最精通。畫花的人大都用顏色暈染而成，只有徐熙先用墨畫出枝、葉、蕊、萼，然後傅染色彩，算是風骨神韻都勝出的。二是不勾外部輪廓，只用顏色點染的方法。這種方法創始於滕昌祐，隨意染色，顯得很有生氣。他畫蟬、蝶，號稱點畫。他之後又有徐崇嗣不勾墨線，只用丹粉點染，號稱沒骨畫。劉常染色不用丹粉打底，把色彩調好，或深或淺一次染成。三是不用顏色，只用墨色點染的方法。這種方法創始於殷仲容[8]，花卉極得天然趣味，有時用墨色點染，也像五色染成一般。後來的鍾隱[9]，只用墨分別向背。邱慶餘畫草蟲，只用墨色的深淺來表現，也能極盡形似的妙處。四是不用墨染，只用白描的方法，這種方法創始於陳常，用飛白筆法畫花木。到了僧布白、趙孟堅，才開始用雙鈎白描法。

◎ 花卉佈置點綴得勢總説

畫花卉全靠得勢。枝幹得勢，雖然高低盤曲，氣勢和脈絡不斷。花朵得勢，雖然參差向背不同，卻能有條

不紊，合情合理。葉得勢，雖然疏密交錯，卻不繁雜錯亂。為甚麼呢？這是能明白畫理的緣故。而用着色描摹它們的形體相似，用渲染刻畫它們的神采，又在於作畫的理法和情勢之中。至於在畫面中點綴蜂蝶草蟲，尋花採蕊，攀附吊掛在花枝和花葉上，全憑形勢安排得當。有的需要隱藏，有的需要顯露，在於各得其所，不像多餘的病瘤，那麼總體形勢也就具備了。至於花葉的濃淡，要與花互相掩映。花朵的向背，要與花枝互相銜接。花枝的俯仰，要與花根相對應。如果整幅畫的章法不用心構思，一味胡填亂塞，就像老和尚縫補僧衣，怎麼可能達到神妙的境界呢？所以繪畫貴在取勢。整體上看起來，要一氣呵成，仔細深入體味，又入情入理，才是高手。但取勢的方法，又很靈活，不可拘泥於一種，必須向上追求古人的方法，如果古人也沒有說完全，可利用生活中的真花真草加以探究，尤其是在臨風、含露、帶雨、迎晨的時候，仔細觀察，更覺得姿態橫生，超過平時了。

◎ 畫枝法

凡是畫花卉，不論是工筆還是寫意，下筆時如同圍棋佈子，都以得勢為主。有一種生動的氣象，才不死板。而取勢首先就在於枝梗的佈置。枝梗有木本草本的區別，木本的要蒼老，草本的要細嫩。但在草本的纖細清秀中，它們的取勢不過是上插、下垂、橫倚三種。但這三種取

勢中，又有分歧、交插、回折三種方法。分歧要有高低、向背的變化，才不致分叉成「乂」字形；交叉要有前後、粗細的不同，才不致交疊成「十」字形；回折要有俯仰縱橫的意態，才不致盤曲成「之」字形。花枝入手還有三宜三忌：上插宜有情態，忌生硬強直；下垂宜生動，忌拖沓無力；回折宜有交搭，忌平行。畫枝的方法大概就是這些。枝和花的關係就像人的四肢和臉面，臉面雖好但四肢殘缺，怎麼能算是健全的人呢？

◎ 畫花法

各種花頭，不論大小，都應分已開、未開、高低、向背，即使聚集成一叢也不雷同。直仰不能沒有嬌柔的儀態，低垂不能沒有翩翻的情致，並頭不能沒有參差的變化，聯排不能沒有抑揚的分別。必須俯仰有致，顧盼生情，又要反正錯落，相映成趣。不僅在一叢中要注意花頭的深淺變化，即便是一朵、一瓣，也要有內重外輕的分別，才算合乎法度。同一花頭，未開放的內瓣顏色深些，已開放的外瓣顏色淡些。同一株花中，已凋謝的花頭顏色敗褪，正開放的花頭顏色鮮豔，未開放的花頭顏色濃重。凡是用色不可一概濃重，必須和淡色交錯使用，濃淡相間，愈發顯出濃處的光彩奪目。花頭所用的黃色，更要清淡。白色花頭用粉傅染的，先用淡綠分染；不用粉傅染的，只用淡綠沿花瓣外緣烘染，則花色的潔

白自然也就呼之欲出了。畫着色的花頭，在絹上勾畫輪廓，有傅粉、染粉、鈎粉、襯粉等方法。如果畫在紙上，還有醮色點粉法和用色點染法，都必須深淺得當，自然嬌豔的情態，勝過勾勒，這就是所謂的沒骨畫。還有一種全用水墨分出色澤的深淺，不用顏色，富有風韻。前代的文人寄託情趣，往往有運用這種方法的，這就全在用筆的神妙了。

◎ 畫葉法

枝幹和花已經知道如何取勢，而花和枝的承接，全在葉。葉的取勢，又怎麼能忽視呢？可是花和枝的姿態，要使它們生動。花枝生動，取勢的關鍵在葉。紅花相互掩映，層層綠葉交疊，就像婢女簇擁着夫人。夫人要去哪裡，婢女要先行。紙上所畫的花，如何才能讓它們搖曳生姿呢？只有用葉子幫助它們呈現帶露迎風的姿態，使花像飛燕，自有飄飄欲飛的神采。但葉上的風露無法描繪，必須用反葉、折葉、掩葉來表現出來。反葉是指其他葉子都是正面，只有這片葉子是反的。折葉是指其他葉子都是平展的，只有這片葉子是翻折的。掩葉是指其他葉子都是全部露出的，只有這片葉子是被遮掩的。花的葉子形狀不一，有大小、長短、歧亞的分別。大體來說，葉子細密的，適合穿插反葉，像藤花、草卉的葉子就屬於這一種。長葉花卉適合穿插折葉，蘭草、萱草就

屬於這一種。葉子多分叉的，適合穿插掩葉，芍藥、菊花就屬於這一種。如果是水墨點染的畫法，正葉用墨要深些，反葉要淡些。如果是用顏色傅染，正面的葉適合用青色，反面的葉適合用綠色。荷葉的背面最好用綠中帶粉色，只有秋海棠的反葉適合用紅色。這裡所說的葉採用帶露迎風取勢，凡是春天發芽秋天枯萎的草木的花都是這樣。

◎ 畫蒂法

木本的枝，草本的莖，都是從蒂上生花。花瓣被花萼包裹，花萼吐出花瓣。花蒂形狀雖然各不相同，但它外面被花瓣層層包裹，裡面與花瓣相承接，結構都是一樣的。一些大花比如芍藥、秋葵，花蒂裡面有苞。秋葵的內苞是綠色，外苞是蒼青色。芍藥的內苞是綠色，外苞是紅色。凡是花的正面就會露出花心，不露花蒂。背面就會透過枝梗露出完整的花蒂，但不露花心。側面就會露出一半的花蒂和一半花心。秋海棠由總苞分出苞須而沒有花蒂。夜合、萱花的花瓣根部就是花蒂，花瓣多的花蒂也多。五瓣的花就是五蒂。有的有花苞而沒有花蒂，有的有花蒂而沒有花苞，也有花苞花蒂全都有的。這裡所說的花蒂的形狀和顏色，暫且列舉一個大概，眾多其他品種都雜亂地分佈在分圖中。畫家更應該觀察真花，自然能得到它們天然的色相。

## ◎ 畫心法

草本花卉的花心，都由花蒂生出，這與木本花卉不同。芍藥、芙蓉的花心夾雜在花瓣的根部。蓮花花心色淡，花蕊呈黃色。夜合、山丹、萱花、玉簪，花分六瓣，花鬚也有六根，鬚頂有蕊。花鬚中另有一根最長的，鬚頂則沒有蕊。菊花種類繁多，有有心、無心的區別，其形狀、顏色、淺深、多少均不同。秋海棠的花心只是一個大圓形。蘭的花苞是淺紅色，蕙的花苞是淡綠色。蘭、蕙的花心都是紅白相間的。各種花的花心要仔細辨別，這就像人的心不同，他們的臉也不同一樣。

## ◎ 畫花卉總訣

畫花有講究，花形各不同。上從花葉起，下到枝與根。都要得其勢，觀察要分明。至於畫花朵，體態要輕盈。設色有多種，畫出要如生。傅染脂粉色，各得花性情。花開分向背，中間雜苞英。巧佈枝和葉，交叉有縱橫。繁密不雜亂，蕭疏不零亂。觀察其情態，畫出其神韻。藉助形相似，展現其精神。繪畫有高手，筆法妙如神。無法全說盡，歌訣傳我心。

註釋

1. 郭乾暉（生卒年不詳），北海營丘（今山東淄博）人，五代南唐畫家，善畫花竹翎毛，代表作有《秋郊鷹雉》《逐禽鶻子》等。

2. 易元吉（生卒年不詳），字慶之，湖南長沙人，北宋畫家，善畫猿獐，代表作有《牡丹鵓鴿圖》《梨花山鷯圖》等。

3. 林良（約 1428 年—1494 年），字以善，南海（今廣東廣州）人，明代畫家，擅畫花果、翎毛，代表作有《百鳥朝鳳圖》《灌木集禽圖》等。

4. 呂紀（1477 年—不詳），字廷振，號樂愚。鄞（今浙江寧波）人，明代宮廷畫家，擅畫花鳥，代表作有《榴花雙鶯圖》《桂花山禽圖》等。

5. 邊文進（生卒年不詳），字景昭，福建沙縣人，明代宮廷畫家，擅畫花鳥，「禁中三絕」之一，代表作有《三友百禽圖》《柏鷹圖》等。

6. 黃居寀（933 年—約 993 年），字伯鸞，黃筌之子，成都人。五代畫家，擅繪花竹禽鳥，代表作有《竹石錦鳩圖》《山鷓棘雀圖》等。

7. 徐崇矩（生卒年不詳），徐熙之孫，徐崇嗣兄弟，金陵（今江蘇南京）人，北宋畫家，代表作有《夭桃圖》《折枝桃花圖》等。

8. 殷仲容（633 年—703 年），字元凱，陳郡長平（今河南西華縣）人，唐代書畫家，代表作有《褚亮碑》《武氏碑》等。

9. 鍾隱（生卒年不詳），字晦叔，天台（今浙江天台）人，五代南唐書畫家，擅畫鳥木。

# 草蟲

## ◎ 畫法源流

古代詩人用比興手法，多選取鳥獸草木，而草蟲這些細小之物，亦能有所寄託。草蟲既然能被詩人選取，畫家又怎能忽略呢？考證唐宋畫史，凡是擅長畫花卉的畫家，無不擅長畫翎毛和草蟲。雖然不能為草蟲畫法源流另外作譜，但也有不乏學有專長的名家。如南陳有顧野王[1]，五代有唐垓[2]，宋代有郭元方、李延之[3]、僧居寧[4]，這些都是因專工草蟲而著名的畫家。至於邱慶餘、徐熙、趙昌、葛守昌[5]、韓祐[6]、倪濤[7]、孔去非[8]、曾達臣、趙文淑、僧覺心，金代的李漢卿[9]，明代的孫隆[10]、王乾[11]、陸元厚[12]、韓方、朱先[13]，都是花鳥畫家中兼擅草蟲的名家。除草蟲之外，還有蜂蝶，歷代都有擅畫的名家。唐代滕王李元嬰[14]善畫蛺蝶，滕昌祐、徐崇嗣、秦友諒[15]、謝邦顯善畫蜂蝶，劉永年[16]善畫蟲魚，袁嶬[17]、趙克夐[18]、趙淑儺、楊暉[19]更善畫魚，魚有吞吐浮沉的情態，點綴在萍花荇葉之間，不亞於用草蟲蜂蝶點綴春花秋卉的作用，所以也就附帶着談談它。

◎ 畫草蟲法

畫草蟲要畫出它們飛翔、翻騰、鳴叫、跳躍的狀態。飛翔的翅膀展開,翻騰的翅膀摺疊,鳴叫的震動翅膀摩擦大腿,像是聽到哽哽的叫聲,跳躍的挺直身子翹起腳,展現出躍躍欲跳的姿勢。蜂蝶都有大小四隻翅膀,草蟲大都是長短六隻腳。蝴蝶的翅膀形態顏色不同,最常見的就是粉、墨、黃三種顏色。它們的形態顏色變化多種多樣,難以説得完。黑色蝴蝶往往翅膀較大,後面拖着長尾巴。與春花相搭配的蝴蝶,最好翅膀纖柔、肚子大、翅膀尾部偏肥,這是因為蝴蝶剛剛變出來的緣故。與秋花相搭配的蝴蝶,最好是翅膀勁挺、肚子瘦小、翅膀尾部偏長,這是因為蝴蝶將老的緣故。蝴蝶有眼睛、嘴巴和兩根觸鬚。飛動時嘴巴蜷曲成圈狀,停落時就伸長刺入花心吸食花蜜。草蟲的形狀雖然有大小、長細的區別,它們的顏色也會隨着季節的變化而變化。草木茂盛時,它們的顏色全綠;草木枯黃凋落時,它們的顏色漸漸蒼老。雖然草蟲屬於點綴,但也要明察它們所處的時節,才能恰當地描繪它們。

◎ 畫草蟲訣

草蟲與翎毛,畫法有區別。草蟲用點染,翎毛重勾勒。當年滕昌祐,寫生花枝折。花果用彩色,蟬蝶用水墨。另有邱慶餘,畫花善用色。用墨畫草蟲,點染有黑

白。形態常逼真，古人有定格。後人擅草蟲，相繼有趙（昌）葛（守昌）。飛躍真生動，設色點畫精。細微得形似，筆下更傳神。豈只滕王嬰，獨擅畫蛺蝶？

◎ 畫蛺蝶訣

畫物先畫頭，畫蝶翅在先。翅是蝶關鍵，全體神采兼。翅飛身半露，翅立始見全。頭上有雙鬚，嘴在雙鬚間。採花嘴長舒，飛時嘴曲蜷。畫飛翅上舉，夜停翅倒懸。出入花叢中，豐致舞翩翩。花有蝶為伴，花色增鮮妍。恰如美人旁，丫鬟來陪伴。

◎ 畫螳螂訣

螳螂形體小，畫它要威嚴。畫它捕獵時，看似老虎般。雙眼像吞物，情狀極貪饞。戰場殺伐聲，似在琴瑟間。

◎ 畫百蟲訣

畫虎反類狗，畫鵠反類鶩。今看畫蟲鳥，形意兩充足。行走像離去，飛翔像追逐。抵抗舉雙臂，鳴叫像鼓腹。跳躍抬大腿，注目常回頭。才知造化奇，不如畫筆速。（注：原詩節錄自梅堯臣《觀居寧畫草蟲》詩）

◎ 畫魚訣

畫魚要活潑，畫出游泳樣。見人如受驚，悠閒魚嘴

張。沉浮荇藻間，清流任蕩漾。羨慕魚之樂，與人同志向。畫魚不傳神，空自有形狀。縱放溪澗中，也如砧板上。

---

註釋

1. 顧野王（519 年—581 年），字希馮，吳郡吳縣人（今江蘇蘇州），南朝官員、文學家，著有《玉篇》。

2. 唐垓（生卒年不詳），五代畫家，善畫野禽，代表作有《柘棘野禽十種》等。

3. 李延之（生卒年不詳），宋代畫家，善畫魚蟲草木禽獸。

4. 居寧（生卒年不詳），毗陵（今江蘇常州）人，宋代僧人畫家，擅畫水墨草蟲。

5. 葛守昌（生卒年不詳），京師（今河南開封）人，宋代畫家，擅畫花竹翎毛。

6. 韓祐（生卒年不詳），江西石城人，宋代畫家，擅長畫小景和花卉，代表作有《螽斯綿颭圖》等。

7. 倪濤（1086 年—1125 年），字巨濟，號波澄，浙江永嘉（今浙江溫州）人。宋代詩人、畫家，善畫墨戲草蟲、蜥蜴蜂蟬。

8. 孔去非（生卒年不詳），汝州（今河南臨安）人，宋代畫家，擅畫草蟲蜂蝶。

9. 李漢卿（1900 年—1940 年），東平（今山東東平）人，金代畫家，善於草蟲。

10. 孫隆（生卒年不詳），字廷振，號都癡，毗陵（今江蘇常州）人。明代畫家，善畫翎毛草蟲，代表作《花鳥草蟲圖》《牡丹圖》等。

11. 王乾（生卒年不詳），字一清，初號藏春，後更號天峰，浙江臨海人，明代畫家，代表作有《雙鷥圖》等。

12. 陸元厚（生卒年不詳），浙江嘉興人，明代畫家，擅草蟲。

13. 朱先（生卒年不詳），字允先，號雪林，武進（今江蘇武進）人，明代畫家，善畫草蟲。

14. 李元嬰（約 628 年—684 年），隴西成紀（今甘肅泰安西北）人，唐高祖

李淵第二十二子，建滕王閣。

15. 秦友諒 (生卒年不詳)，毗陵 (今江蘇常州) 人，宋代畫家，尤善畫草蟲蟬蝶。

16. 劉永年 (1020 年—不詳)，字君錫，彭城 (今江蘇徐州) 人，宋代畫家，代表作有《商岩熙樂圖》等。

17. 袁蟻 (生卒年不詳)，河南登封人，後唐侍衛親軍，善畫魚。

18. 趙克夐 (生卒年不詳)，宋宗室，畫家，代表作有《藻魚圖》等。

19. 楊暉 (生卒年不詳)，江南人，五代南唐畫家，善於畫魚，代表作有《游魚圖》等。

# 花卉草蟲譜

# ◎草本各花頭起手式

## 四瓣五瓣花頭式

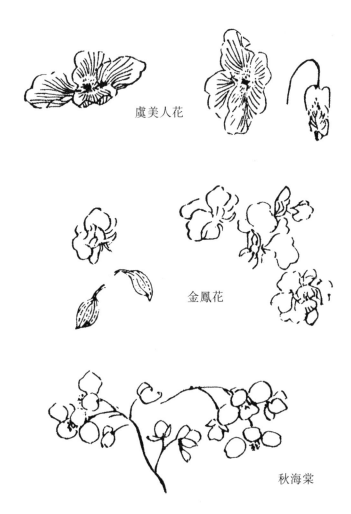

虞美人花

金鳳花

秋海棠

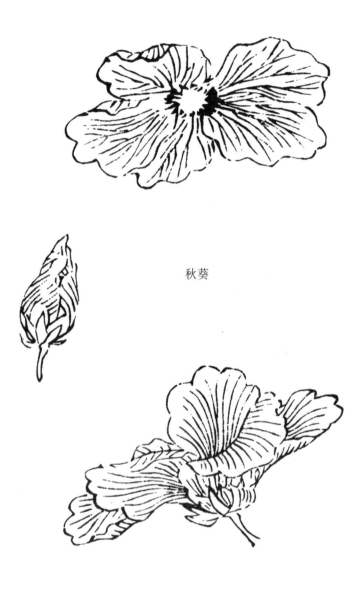

秋葵

水仙

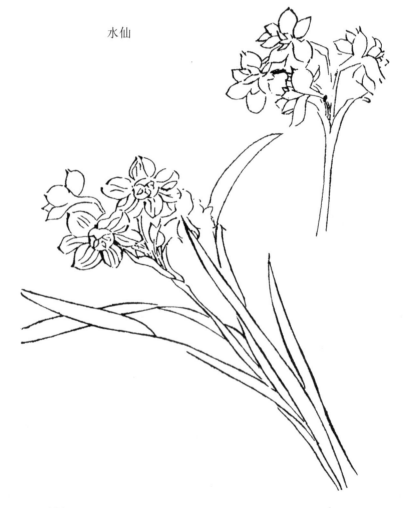

五瓣六瓣長蒂花頭式

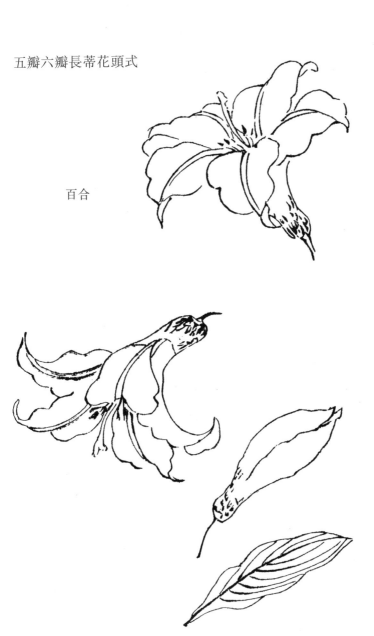

百合

山丹

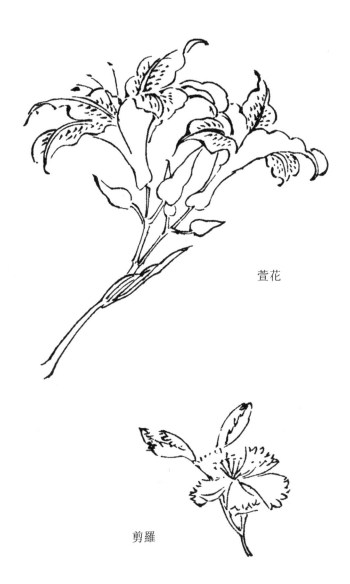

萱花

剪羅

# 多瓣大花頭式

芍藥

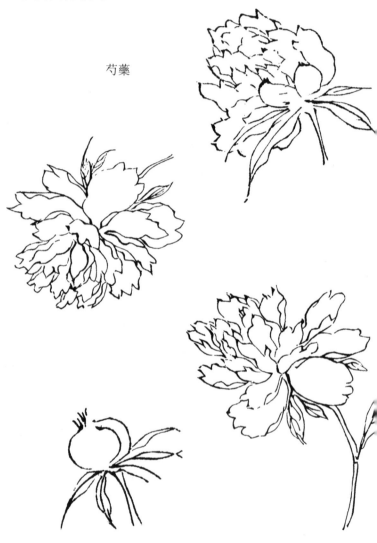

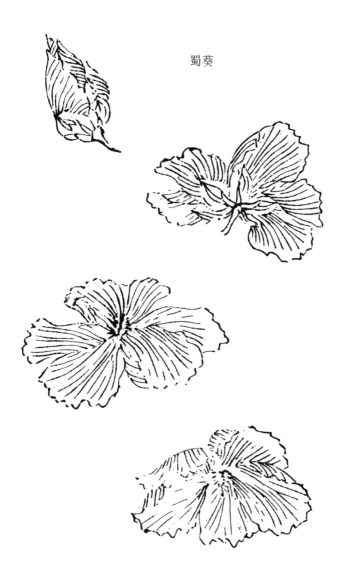

蜀葵

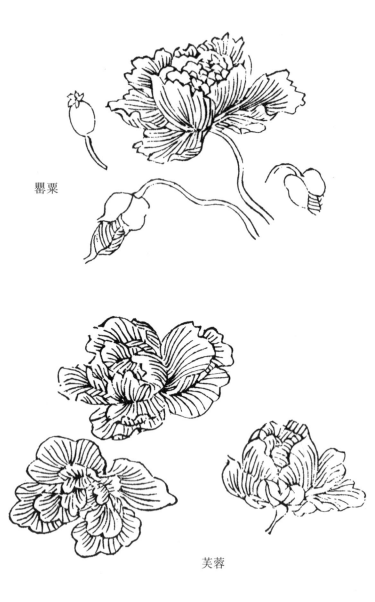

罂粟

芙蓉

# 尖圓大瓣蓮花式

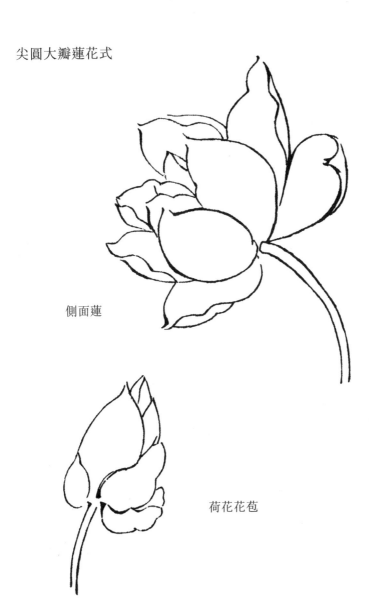

側面蓮

荷花花苞

正面蓮

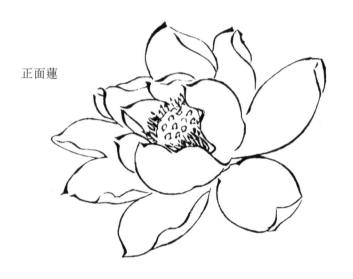

將放花苞

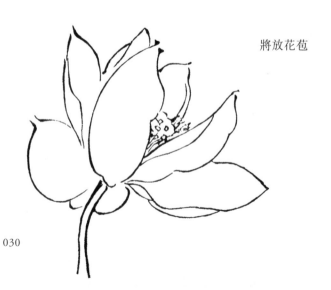

各種異形花頭式

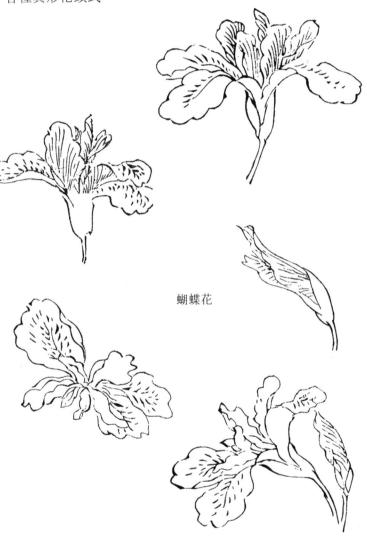

蝴蝶花

石竹花

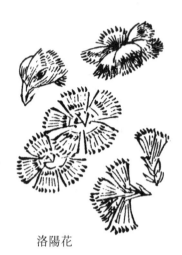

牽牛花

洛陽花

繡毬花　木本

紫藤花　木本

金盞花

僧鞋菊

杜鵑花

魚兒牡丹

# ◎草本各花葉起手式

尖葉式

山丹

百合

雞冠

金鳳

035

團葉式

秋海棠

蜀葵

玉簪花

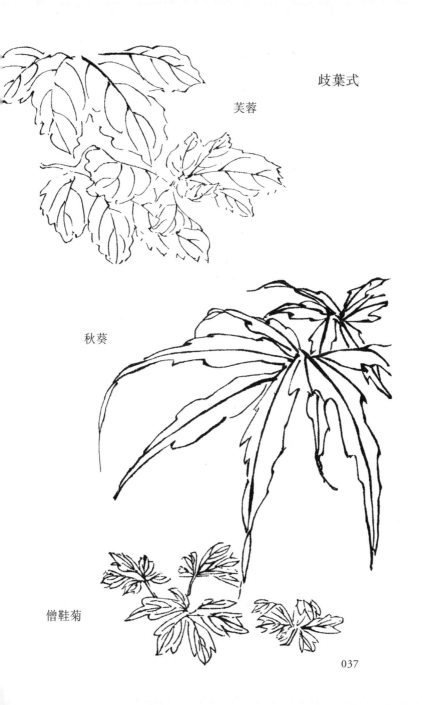

歧葉式

芙蓉

秋葵

僧鞋菊

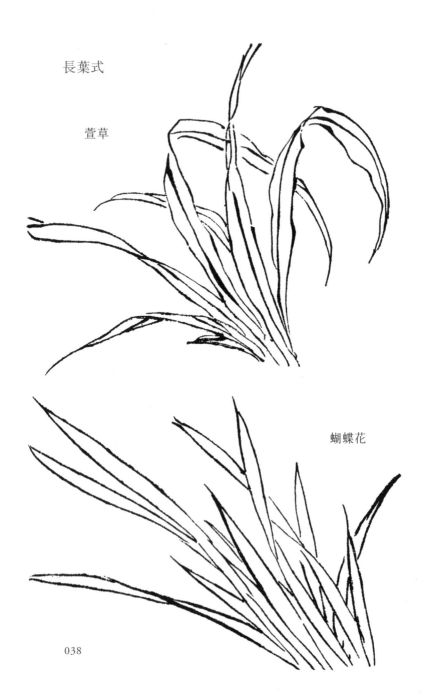

長葉式

萱草

蝴蝶花

水仙

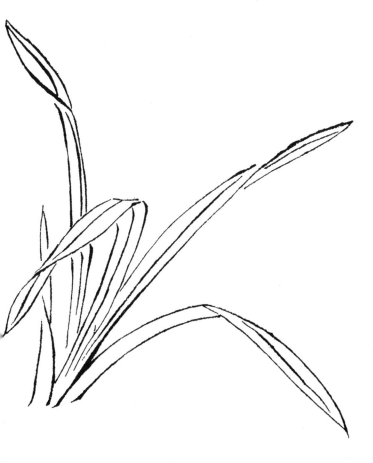

亞葉式

芍藥

罌粟

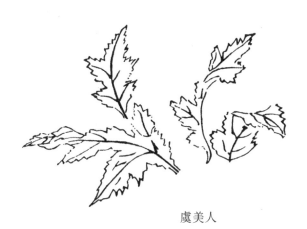

虞美人

圓葉式

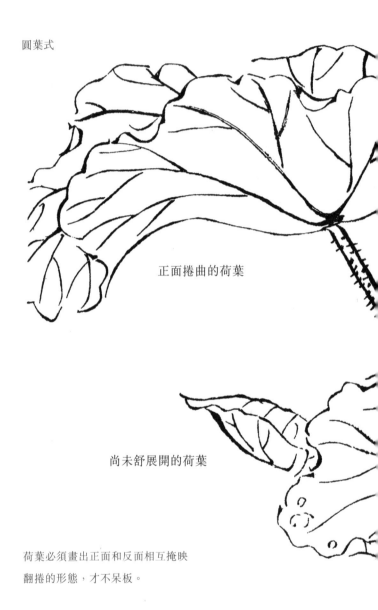

正面捲曲的荷葉

尚未舒展開的荷葉

荷葉必須畫出正面和反面相互掩映
翻捲的形態，才不呆板。

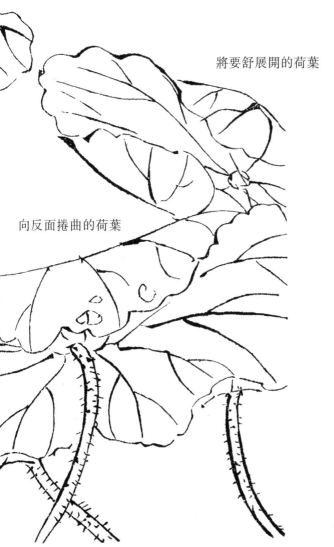

將要舒展開的荷葉

向反面捲曲的荷葉

043

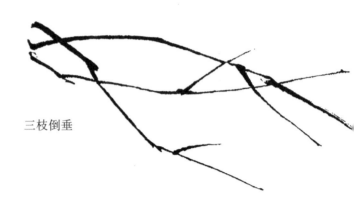

三枝倒垂

這兩枝加長可以作芙蓉花的花枝。

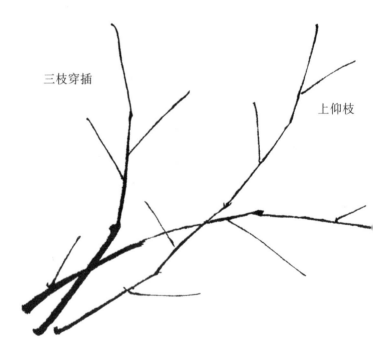

三枝穿插

上仰枝

二枝交加

下垂枝

## ◎草本各花梗起手式

這種三枝穿插起手式適合表現各種單莖花
卉，旁生的小枝用作生葉的梗子。

紅蓼枝節

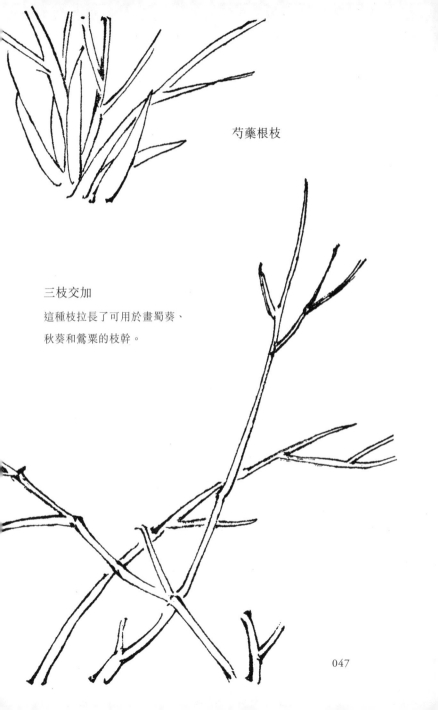

芍藥根枝

三枝交加

這種枝拉長了可用於畫蜀葵、
秋葵和罌粟的枝幹。

# ◎根下點綴苔草式

枯草根

遮根茂草

花卉根部點綴小草要有春嫩、夏茂、秋衰、冬枯的
區別，合乎花卉生長的四季狀態才好。

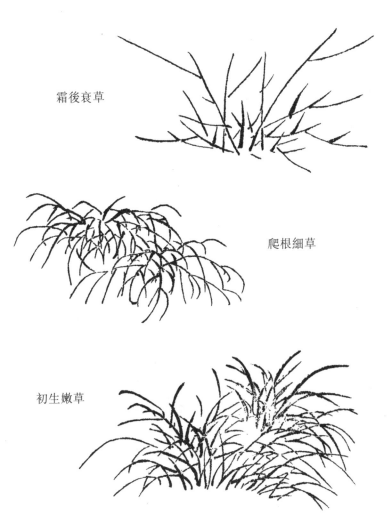

霜後衰草

爬根細草

初生嫩草

野薺、蒲公英兩種草，能耐雪霜，適合
安放在菊、梅、蘭等花卉的根畔作為點綴。

圓點苔草

尖點苔草

下垂細草

承露苔草

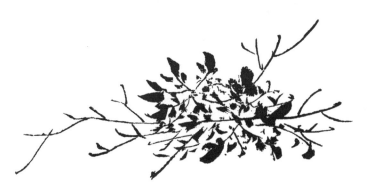

根下野薺

上仰細草

攢三聚五苔

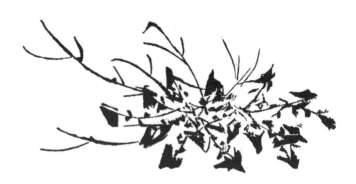

根下蒲公英

# ◎草蟲點綴式

蛺蝶

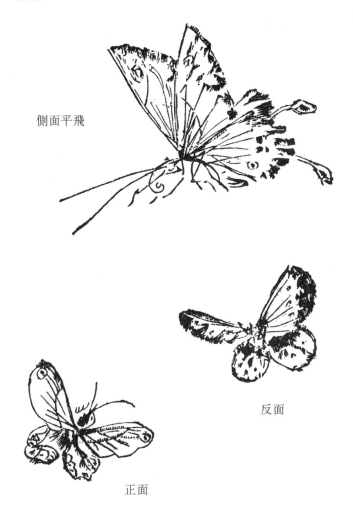

側面平飛

反面

正面

蜂、蛾、蟬

採花蜂

細腰蜂

鐵蜂

青蜂

雙蛾

飛蛾

反面抱枝蟬

正面墜枝蟬

蜻蜓、蟋蟀、蚱蜢

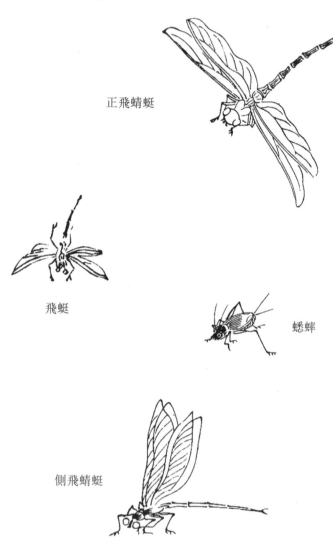

正飛蜻蜓

飛蜓

蟋蟀

側飛蜻蜓

下飛蚱蜢

草上蚱蜢

螽斯

豆娘

螞蚱、絡緯、天牛、螳螂

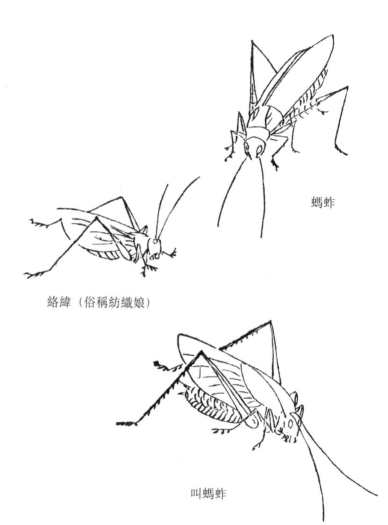

螞蚱

絡緯（俗稱紡織娘）

叫螞蚱

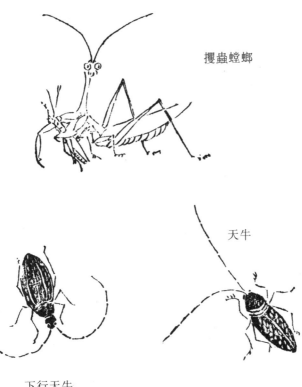

攫蟲螳螂

天牛

下行天牛

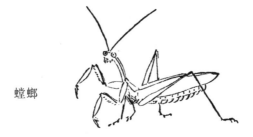

螳螂

# 古今諸名人圖畫

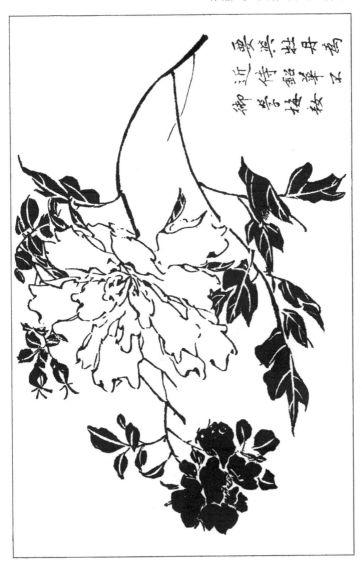

為丹紅紫逞奇
玉蕊金鈴特地
妍芳菲相引近
御爐香

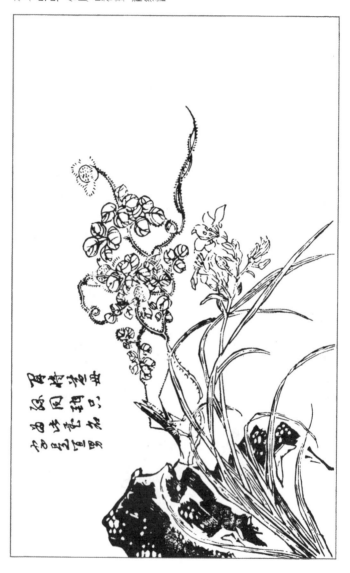

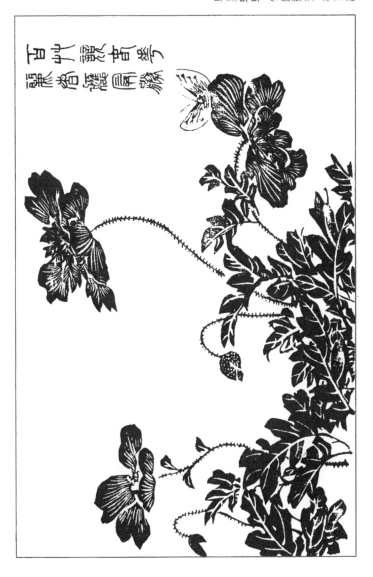

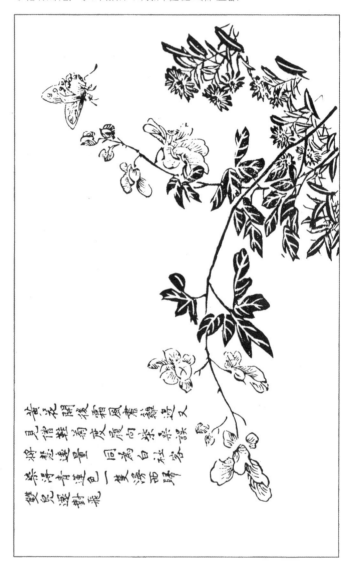

黃花開後稱風䈕籬邊又
見諸蝶濁度夜句深䆁諜
淨慈邊重　同賞白社㳟歸
秋清青連巴一後陽西歸
雙兒邊柎飛

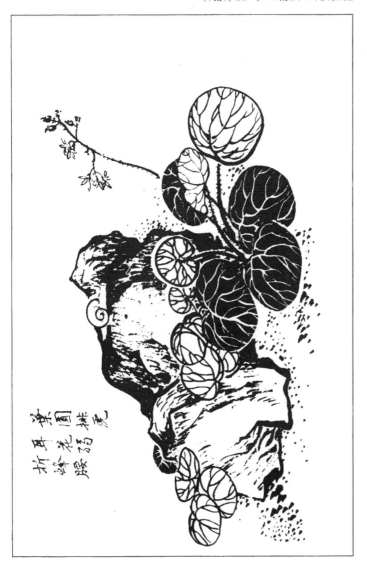

折耳葉圓林
蜂花語房

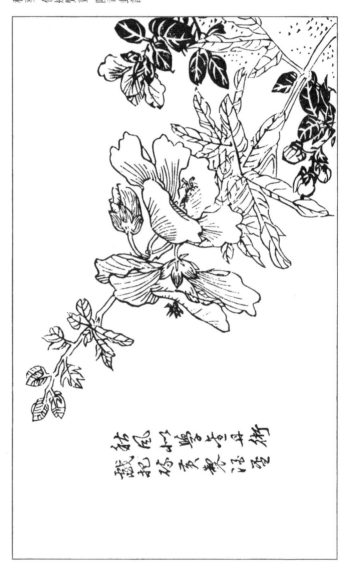

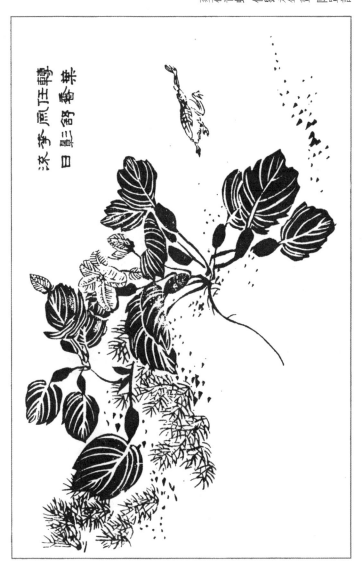

泛泛隨流轉
日且三舒卷

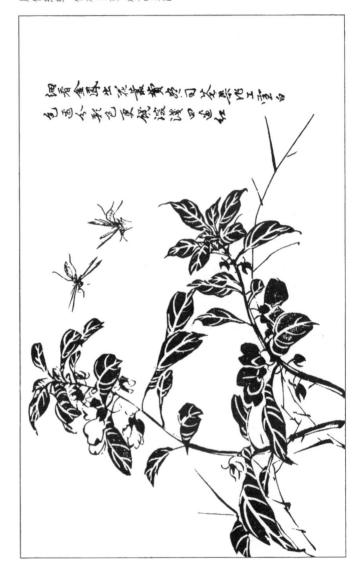

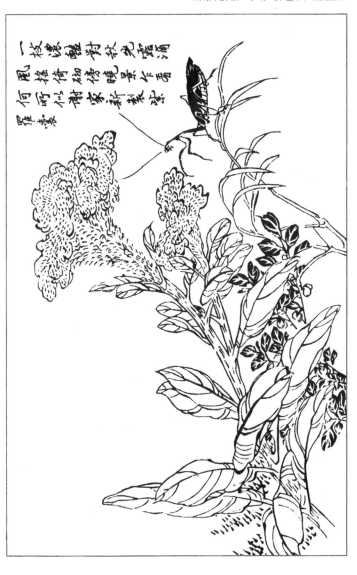

一枝濃澹隨秋光露滴
何風擂倚浥曉暮午薔
罪吒叮衙家軒義堂

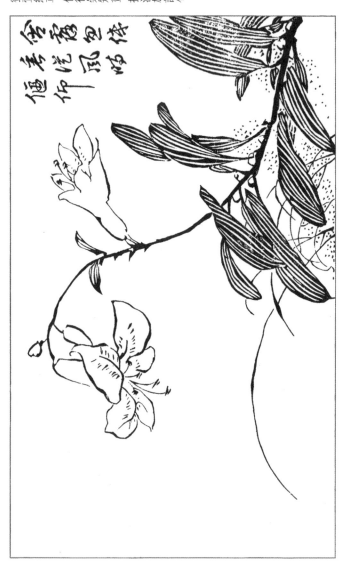

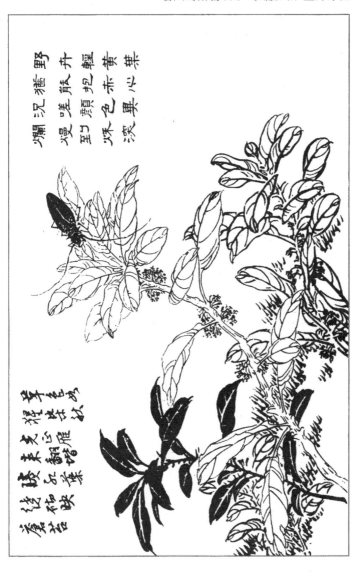

野卉輕黃集
頹黌起色果
況嘆散赤深
爛漫

蒲公英鳴蟲 仿黃居寀畫 王司直寫

花地下
蝶藜映色幽
青華野靜
堪玩鳴蟲
可聽

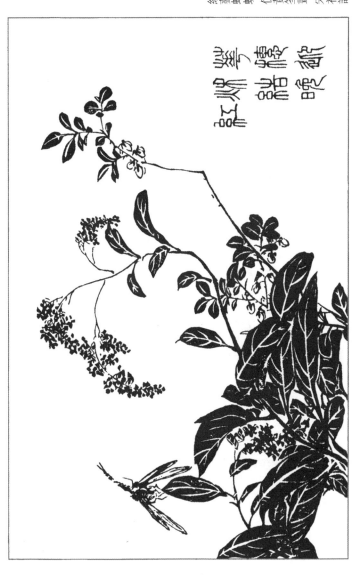

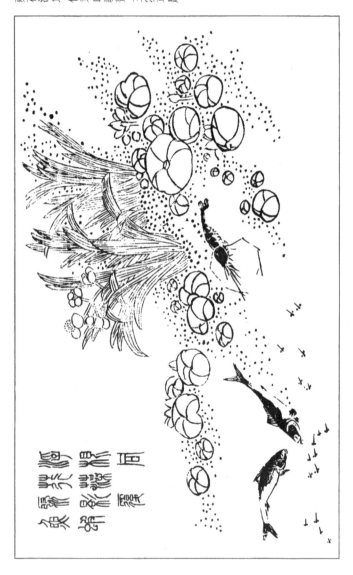

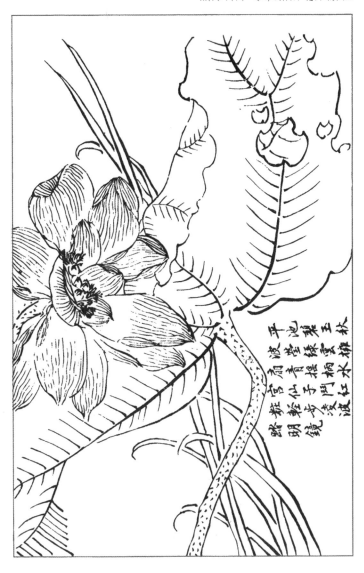

平池碧玉秋
新綠池荷柄
青青翡翠裘
輕輕倚浸門
輕舟泛水紅
明鏡水波波

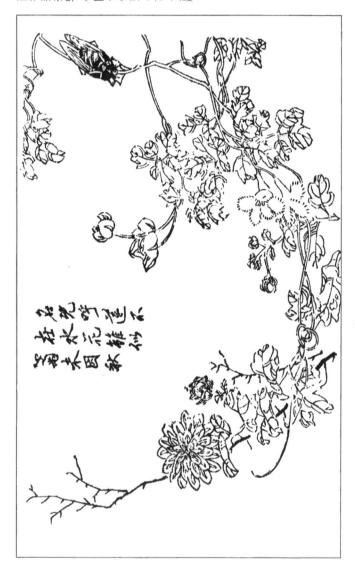

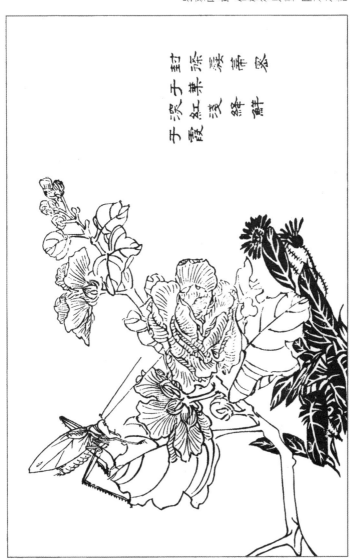

封子凌霞
深紅淺綠
疏花滋鮮

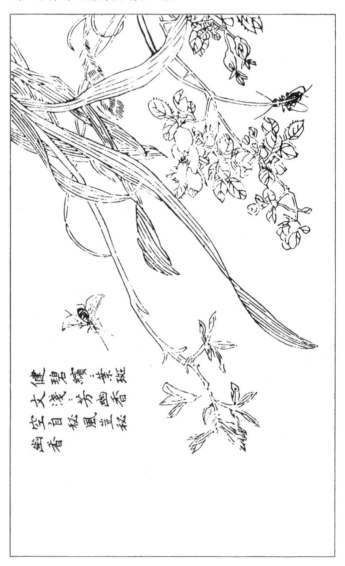

健碧續紛斑
文淺芳幽香
自風靈香
秘靈
鉤空香

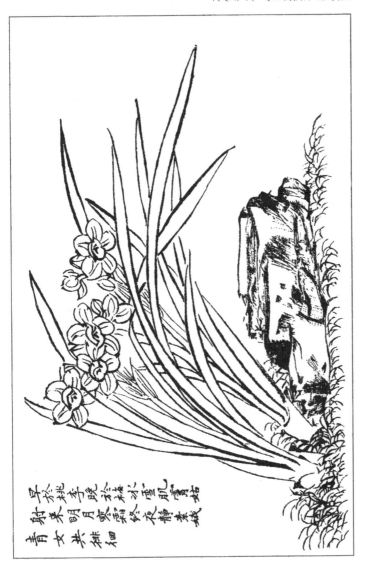

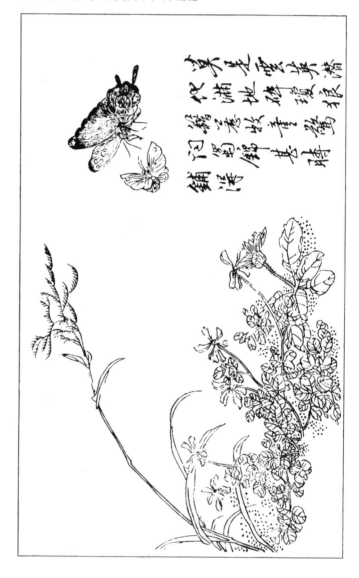

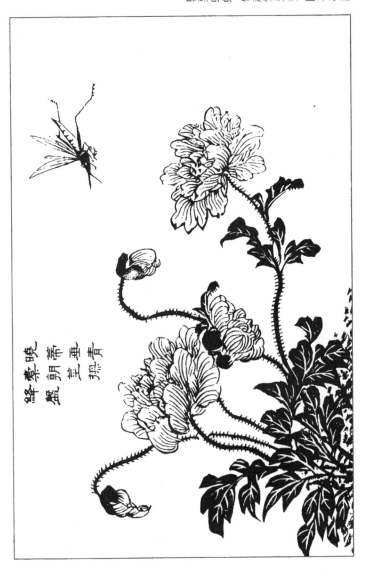

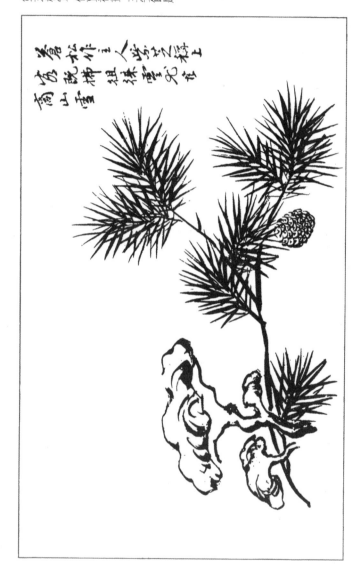

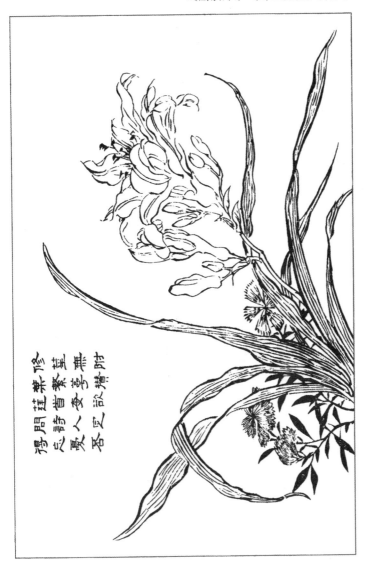

得月朝莛禁脩
忘詩當書蒙莖
眾人多夢無
吾反訟槽附

魚兒牡丹蝴蝶 仿盛懋畫 周必大句

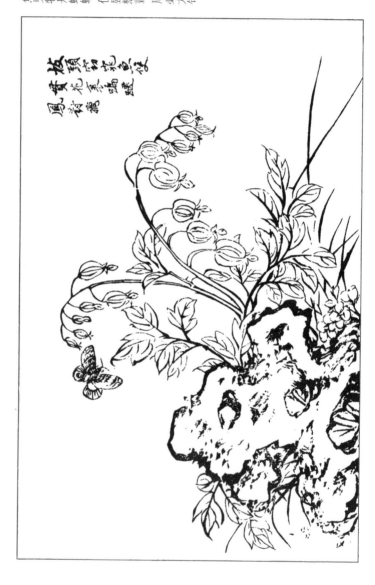

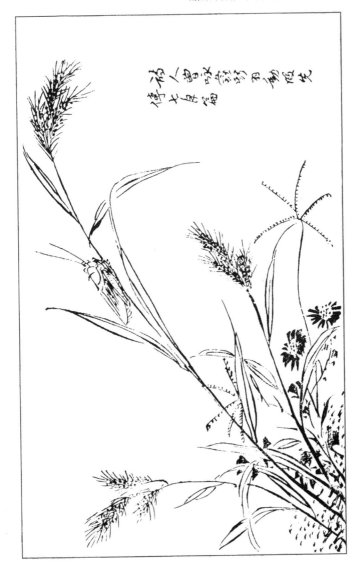

锦葵巧石 仿何尊师画 曹建棠句

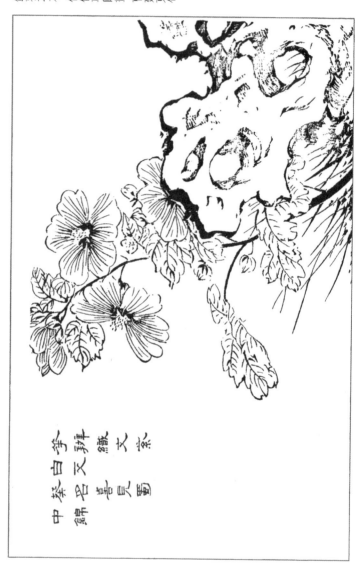

黟然刻識文章拜中軝白学

蜀長石詩文名錦中華

紫菊艾菊 仿黃居寶畫

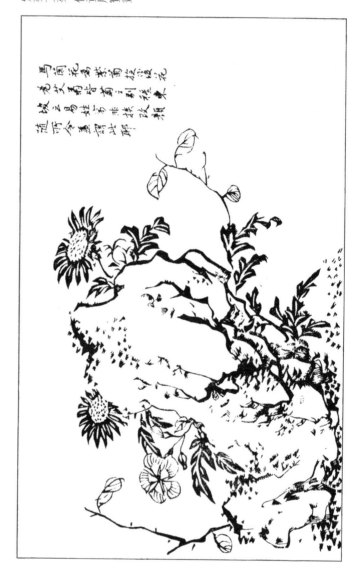

090

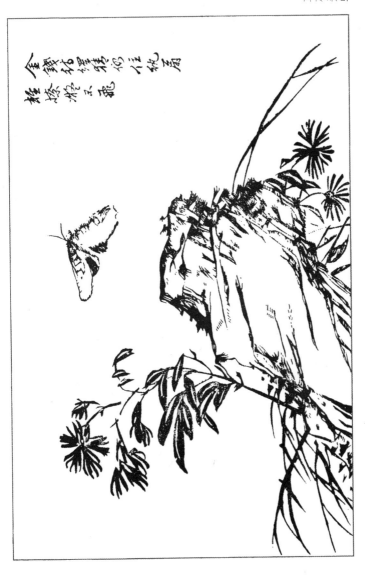

金鎈拈霽粉住居
輕瑶粉乃飛的

紫蝴蝶臥貓 仿張奇畫 黃虞山人句

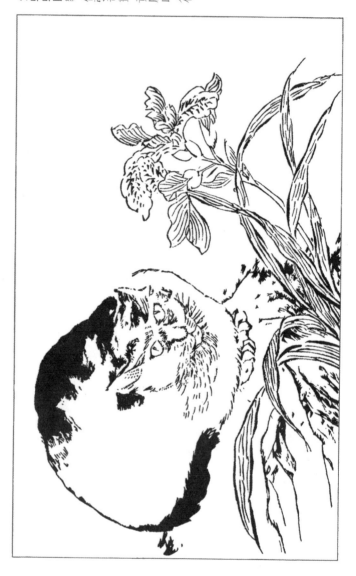

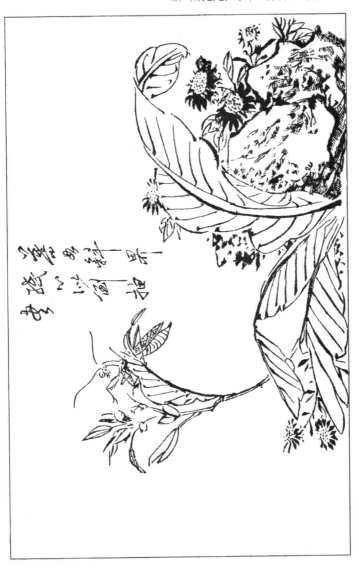

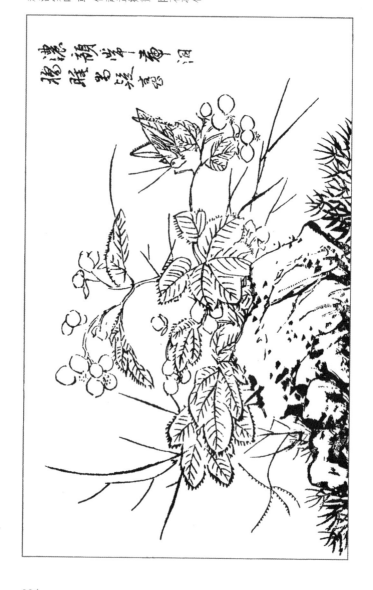

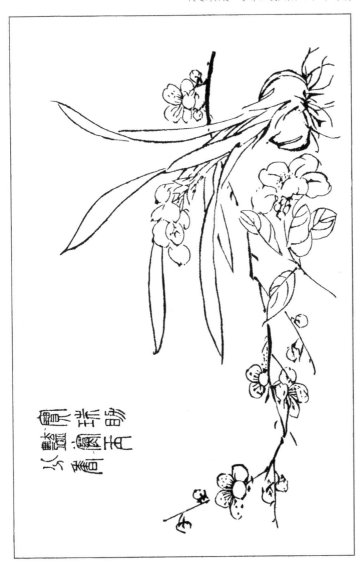

丹桂白兔

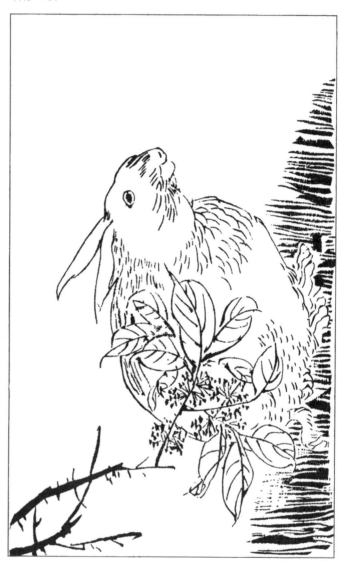

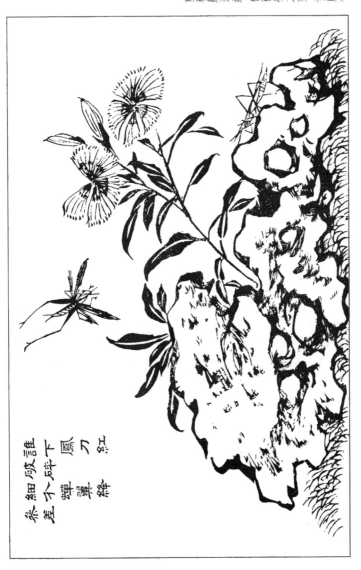

剪紅刀下鳳翎碎

差个不繟單墨絳

祭細破磁誰

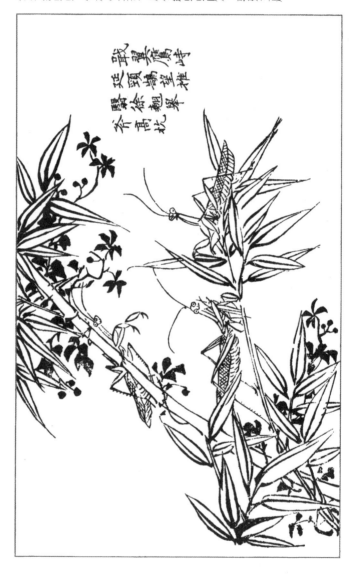

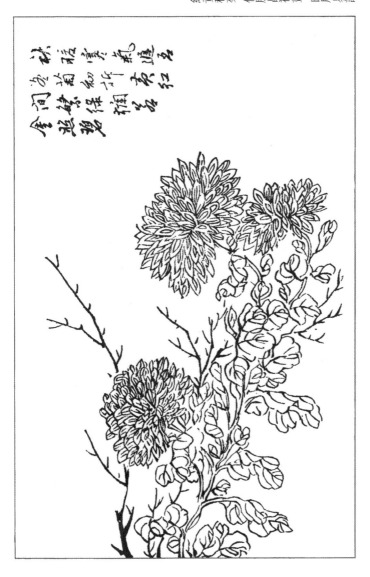

# 青在堂畫花卉翎毛淺説

## 木本花卉

### ◎ 畫法源流

《宣和畫譜》立論説：花木集中了五行的精華，稟承天地造物的氣象。陰陽一吐氣萬物就繁茂，一吸氣萬物就枯萎，因此百草眾木中花朵繁茂的不可勝數，它們自然具備了各種形態和顏色。這雖是造物無心而為的結果，但用來裝點世界，增飾文采，也足以愉悅眾人的眼目，令天地之氣和諧。所以詩人用它們來寄託情志，並用來繪畫，與詩文互相映照。雖然枝纖花小的草本最為妍麗，但要説到蔚為大觀，還是以木本為主。牡丹富貴明豔，海棠妖嬈多姿，梅花清雅，杏花繁盛，桃花濃豔，李花素淡，山茶豔如丹砂，桂花香氣馥郁，如金色米粒。再如楊柳梧桐的清高，高松古柏的蒼勁，移入圖畫，都足以啟發人們超逸豪放的意興，巧奪天工而愉悦性情。考證繪畫

103

史，唐代擅長花卉的畫家，最早是憑藉畫翎毛著稱的薛稷[1]、邊鸞[2]，到了梁廣、于錫、刁光（胤）[3]、周滉[4]、郭乾暉、郭乾佑[5]，都因為畫花鳥著名。五代滕昌祐、鍾隱、黃筌父子相繼而出。滕昌祐專心筆墨，無師自通。鍾隱師法郭氏兄弟。黃筌善於吸收各家的長處，畫花學習滕昌祐，畫鳥師法刁光（胤），畫龍鶴木石，都有師承。他的兒子黃居寶、黃居寀，又能繼承家法，因此名重當時，畫法傳到後世，的確是名不虛傳。因此宋初的畫法，全部把黃氏父子作為標準。宋代徐熙聲名鵲起，一改舊時的方法，真可謂前無古人，後無來者。雖然他與黃筌、趙昌的名氣在伯仲之間，但意境的神妙卻無人能及。他在繪畫上的成就由兒子徐崇嗣、徐崇矩繼承，正所謂家學相傳，也算得上繼承祖先的光輝事業了。趙昌特別擅長設色花卉，不僅能描摹得形似，而且能傳達其神韻。有人說徐熙和黃筌、趙昌不相上下，但黃筌的畫神而不妙，趙昌的畫妙而不神，大概說的就是這個意思吧。易元吉早年工於繪畫，見到趙昌的作品時說：「世上畫家不少，要能擺脫舊有的風氣，超出古人，才能達到神妙的境界。」邱慶餘最初師法趙昌，晚年超過了他，直接接續徐熙。崔白、崔愨[6]與艾宣[7]、丁貺[8]、葛守昌、吳元瑜，同時被召入畫院，在當時都有盛名。艾宣號稱僅次於徐熙、趙昌，丁貺不足以與徐、黃並駕齊驅，葛守昌形似不足，工整但過於簡率，但他肯下苦功，所以並不比其

他人差，進步也很快。吳元瑜雖然師法崔白，但能加入自己的想法，即使是那些習於畫院體的畫家，也往往因為吳元瑜而改變了平時的習慣，能夠稍稍放開筆墨，敢於直抒胸臆，改變當時一般人的畫法，直追古人，這都是吳元瑜的功勞。米芾見到劉常的花鳥，認為水平不亞於趙昌。樂士宣初學繪畫時喜歡艾宣，後來才醒悟到艾宣的拘謹小氣，因此獨能超越前人，得花鳥的生氣，再看艾宣的作品，簡直就是毫無生氣的九泉之人了。王曉師法郭乾暉，法度還顯得不夠。唐希雅[9]與他的孫子唐忠祚[10]的花鳥不僅能描摹得形似，而且表現它們的性情。劉永年、李正臣所作花鳥，也能各自呈現其情態。李仲宣[11]所作花鳥水準較高，但缺少瀟灑的風韻。到了南宋，雖然時移世易，但在畫法上仍有新的探索。陳可久[12]師法徐熙，陳善師法易元吉，所以傅色淡雅，超過林椿[13]、吳元瑜。林椿、李迪[14]各有其傳派。韓祐、張仲師法林椿，何浩[15]筆法上學習李迪，劉興祖更做過韓祐、趙伯駒、趙伯驌等人的從事，自然是傳承這些人的家法。至於武元光、左幼山、馬公顯、李忠、李從訓[16]、王會、吳炳[17]、馬遠、毛松[18]、毛益[19]、李瑛、彭杲、徐世昌、王安道[20]、宋碧雲、豐興祖[21]、魯宗貴[22]、徐道廣、謝升、單邦顯、張紀[23]、朱紹宗[24]、王友端[25]，都以花鳥著稱。這些人或有師承來歷但沒有記載，或有自家風貌又能妙合古人，真可謂盛極一時。金代的龐鑄[26]、徐榮，元代

的錢選、王淵、陳仲仁，都是公認的大家，也都各有師承。錢選師法趙昌，沈孟賢又師法錢選，王淵師法黃筌。陳仲仁的畫，趙孟頫稱讚他如黃筌再世，一定是得了黃筌的心法了吧。盛懋師法陳仲善，林柏英師法樓觀，又能加以變化，真稱得上青出於藍了。陳琳、劉貫道師法古人，集諸家之大成。趙孟籲[27]、史松、孟珍[28]、吳庭暉，都稱得上繪畫能手。姚廷美[29]雖然擅長工整，但未能擺脫當時的習氣。趙雪巖擅長設色，王仲元用墨清潤，邊魯、邊武擅長施展戲墨，他們都是當時的名家。明代的林良、呂紀與邊文進齊名，而殷宏[30]的成就在邊、呂之間。沈士早年師法徐熙、趙昌。黃珍學到了黃筌的筆意。譚志伊學到了徐熙、黃筌的精妙。殷自成[31]則是步了譚志伊的後塵。范暹、張奇、吳士冠、潘璿都號稱能手。而潘璿最擅長畫花卉迎風含露的情態。周之冕[32]、陳淳[33]、陸治、王問[34]、張綱、徐渭、劉若宰、張玲、魏之璜[35]、魏之克[36]，都擅長水墨花卉。擅長水墨花卉的名家，世人說，沈周之後沒有人能與陳淳、陸治相比。陳淳精妙但天真不足，陸治天真但精妙不足，只有周之冕二者兼備。他的花鳥都是文人寄興之作，不傅色彩，只用水墨傳神，所以他的畫品被藝林所推崇，名氣高出當時的人。後世學者如果要學習前人，必須從黃筌、徐熙入手認真研求，在他們的氣質、格調上用心，再旁求眾家的體例作為參照，助添作品的風神氣韻，才能做到

工整而不庸俗，豪放超脫而不粗野。這樣技巧就能接近於得其真諦的地步了。

◎ 畫枝法

木本花卉的枝梗和草本不同。草本花卉要纖柔嫵媚，木本花卉要蒼勁老辣。不僅如此，還有四季的區別。即使同是春天的花卉，不僅梅、杏、桃、李的花不同，枝也各不相同。梅樹的老幹要蒼古，嫩枝要瘦硬，才能體現梅樹鐵骨錚錚的氣勢。桃樹的枝條要挺直上仰且粗大肥碩，杏樹枝條要圓潤曲折。只舉這三個例子，其餘的也就可想而知了。至於松柏，就要盤根錯節，桐樹、竹子的枝幹則要清雅高潔。畫折枝花卉，枝條可以從空處安排佈置，或者正或者倒，或者橫放，要根據畫面的大勢合理安排。枝條斷折處，下筆要見攀折的痕跡，截取的斷面不能呈現平板狀。如果是帶果實的枝條，更要取下墜的態勢，才能體現它們的情趣。

◎ 畫花法

木本植物的花，五瓣的佔多數，梅花、杏花、桃花、李花、梨花、茶花都是這樣。梅、杏、桃、李的花不只是顏色不同，它們的花瓣形狀也各自有區別。如牡丹號稱花王，自然和一般花草不同，它們的花瓣也有更多的區別。紅色的，花瓣又多又長，花心隆起。紫色的，花瓣

又少又圓，花心是平的。石榴花、山茶花、梅花、桃花，都有很多花瓣。玉蘭花開放像蓮花的花苞，繡毯花像梅花的花朵一樣聚成一團。藤本花卉中的薔薇、玫瑰、粉團、月季、酴醾、木香，它們的花苞、花蒂、花萼、花蕊雖然相同，但開放時顏色各不相同。簷蔔和茉莉的花瓣形狀相同，但大小差別很大。丹桂花和山攀花相似，卻有春天開花和秋天開花的區別。海棠中的西府海棠和垂絲海棠，花蒂要作區分。梅花中的綠萼和蠟梅，花心和花瓣各自都不同。這些花都是四季常有的，大家都能看到，細心觀察自然能夠熟悉它們的形狀和色彩。至於那些不同地域的奇異品種，以及木果藥材的花，偶爾有拿來作畫的，這裡就不再詳細列舉它們的名字和形狀了。

◎ 畫葉法

草本的花葉子顏色嬌柔，葉片細嫩，木本的花葉子顏色深，葉片厚實，這是定論。但在木本花卉中，有些是葉子和花在春天同時綻放，比如桃樹、李樹、海棠、杏樹，雖然屬於木本花卉，葉子也應該柔嫩一些。秋天冬天的葉子，自然應該更加深沉厚重一些。草本花卉的葉子柔嫩，所以適合夾雜反葉。至於桂樹、橘樹、山茶這類的植物，雖經歷霜雪也不凋零，經歷風露也不變動，它們的葉子顏色雖然要深沉厚重一些，但葉子有背陰有向陽有正面有反面，從道理上說本來就是這樣的，也不

能不用反葉。但這種葉子，正面應該用深綠，反面應該用淺綠。凡是葉子經過渲染後，都要勾筋。勾筋的粗細，必須與花的形狀相稱；勾筋的濃淡，必須與葉子顏色相稱。人們只知道葉子顏色用綠色要分出深淺，卻不知道葉子用紅色也要分嫩和老。凡是春季剛發出的葉子，葉尖上多有嫩紅；秋天樹葉將凋落，老葉先變紅。但嫩葉還沒有舒展，它們的顏色應該是胭脂色；枯敗將落的葉子，它們的顏色應該用赭色。常見前輩畫花果，在濃綠的葉子中，也略微露出枯焦蟲咬的地方，反而顯得更有生氣，這一點也不能不知道。

◎ 畫蒂法

梅、杏、桃、李、海棠這類植物，它們的花都是五瓣，花蒂也相同。它們的花蒂形狀，也跟花瓣相同。花瓣尖的，花蒂也尖，花瓣圓的花蒂也圓。鐵梗的花蒂和梗相連，垂絲的花蒂如紅絲下垂，山茶的花蒂像鱗片一樣層層排列，石榴的花蒂長且有分叉，梅花的花蒂的顏色隨着花的顏色而變化，桃花的花蒂既有紅也有綠，杏花的花蒂是紅黑色，海棠的花蒂是殷紅色，它們各有花形正反，或者看見花鬚或者看見花蒂的分別。玉蘭和木筆花的蒂苞呈現深赭色，薔薇的花蒂是綠色而且較長，蒂尖卻是紅色。這是花蒂中應當注意分辨的。

◎ 畫心蕊法

凡是木本花卉的花心，都從花蒂生出。像梅花、杏花這類，從正面雖然看不見花蒂，但花心中有一點，與花蒂相連的是果實的根部，也聚集着五個生着花鬚的小點，花鬚尖上生有黃色的花蕊。梅、杏、海棠的花鬚和花蕊，也各有不同。梅花要清瘦，桃花、杏花要豐滿，這是開花時間不同造成的。而且白梅與紅梅，也各不相同。白梅更要清瘦，紅梅略微豐滿，但也不能和紅杏一樣。花的不同，先在花心上表現出來了。

◎ 畫根皮法

木本與草本花卉的不同，還有樹根和樹皮的區別。桃樹、桐樹的樹皮，適合用橫皴。松樹、栝樹的樹皮，適合用鱗皴。柏樹的樹皮要纏結，梅樹的樹皮要清蒼潤澤，杏樹的樹皮要泛紅，紫薇的樹皮要光滑，石榴的樹皮要乾枯瘦硬，山茶的樹皮要青翠潤澤，臘梅的樹皮要清蒼潤澤。畫花木的樹根和樹幹，學會了皮皴，那麼木本花卉的整體畫法也就學會了。

◎ 畫枝訣

畫枝細觀察，花葉枝上生。交互相掩映，從枝直到根。就像人四肢，枝幹像其身。木本花要老，草花枝不同。皮色和枝形，前已有法則。想要傳心法，再次用歌訣。

◎ 畫花訣

花由枝蒂生，枝葉花之主。畫花如不當，枝葉無法補。花朵先妖嬈，枝葉也增色。設色要輕盈，嬌豔自然生。想與人說話，自有動人情。徐（熙）黃（筌）筆法好，千年有美名。

◎ 畫葉訣

有花定有葉，畫葉也要佳。掩映藏枝幹，翩翩也像花。風來葉搖動，正反顏色加。樹花葉不同，更有四季差。春夏多繁榮，秋冬耐霜雪。獨有花中梅，開時不見葉。

◎ 畫蕊蒂訣

畫花要有整體觀，外面花蒂裡面蕊。花心花蕊從蒂生，一內一外相表裡。花香應從花心吐，果實是從花蒂結。花瓣有反又有正，花心花蒂各相宜。花心環繞有花瓣，花蒂附着在花枝。花有花蕊和花蒂，就像人有眉和鬚。

註釋

1. 薛稷（649年—713年），字嗣通，蒲州汾陰（今山西萬榮縣）人，唐代書畫家，尤善於畫鶴，代表作有《六扇鶴》等。

2. 邊鸞（生卒年不詳），長安（今陝西西安）人，唐代畫家，擅畫花鳥，代

表作有《梅花山茶雪雀圖》等。

3. 刁光胤（約 852 年—935 年），長安（今陝西西安）人，唐代畫家，代表作有《寫生花卉冊》等。

4. 周滉（生卒年不詳），唐代畫家，善畫水石花竹禽鳥。

5. 郭乾佑（生卒年不詳），郭乾暉之弟，青州（今山東益都）人，五代南唐畫家，擅畫花鳥，畫有《顧蜂貓圖》等。

6. 崔愨（生卒年不詳），字子中，濠梁（今安徽鳳陽）人，崔白之弟，北宋畫家，擅長畫花鳥，代表作有《竹林飛禽圖》等。

7. 艾宣（生卒年不詳），鐘陵（今江西進賢縣）人，宋代畫家，善畫鵪鶉蘆雁，代表作有《茄菜圖》等。

8. 丁貺（生卒年不詳），濠梁（今安徽鳳陽）人，宋代畫家，與人合作《御屐圖》。

9. 唐希雅（生卒年不詳），嘉興人，五代南唐書畫家，代表作有《梅竹雜禽圖》《桃竹會禽圖》等。

10. 唐忠祚（生卒年不詳），唐希雅之孫，宋代畫家，善畫翎毛花竹。

11. 李仲宣（生卒年不詳），字象賢，河南開封人，宋代供奉官，喜畫窠木和鳥。

12. 陳可久（生卒年不詳），南宋畫家，代表作有《春溪水族圖》冊頁等。

13. 林椿（生卒年不詳），錢塘（今浙江杭州）人，南宋畫家，代表作《梅竹寒禽圖》《果熟來禽圖》等。

14. 李迪（生卒年不詳），河陽（今河南孟州）人，宋代畫家，代表作有《風雨歸牧圖》《雪樹寒禽圖》等。

15. 何浩（生卒年不詳），廣州人，明代畫家，以畫松著稱，代表作有《萬壑秋濤圖》等。

16. 李從訓（生卒年不詳），錢塘（今浙江杭州）人，宋代畫院畫家，擅長畫道教人物、花鳥。

17. 吳炳（生卒年不詳），毗陵武陽（今江蘇常州）人，南宋畫院畫家，代表作有《出水芙蓉圖》《嘉禾草蟲圖》等。

18. 毛松（生卒年不詳），崑山人，南宋畫院畫家，善畫花鳥、四時之景，代表作有《猿圖》等。

19. 毛益 (生卒年不詳)，毛松之子，崑山人，南宋畫院畫家，代表作有《榴枝黃鳥圖》《荷塘柳燕圖》等。

20. 王安道 (生卒年不詳)，河陽 (今河南孟縣) 人，宋代畫家。

21. 豐興祖 (生卒年不詳)，錢塘 (今浙江杭州) 人，南宋畫院畫家。

22. 魯宗貴 (生卒年不詳)，錢塘 (今浙江杭州) 人，南宋畫家，代表作有《春韻鳴喜圖》等。

23. 張紀 (生卒年不詳)，錢塘 (今浙江杭州) 人，南宋畫家。

24. 朱紹宗 (生卒年不詳)，宋朝畫家，善畫貓犬花禽，代表作有《菊叢飛蝶圖》。

25. 王友端 (生卒年不詳)，安徽婺源人，宋代畫家。

26. 龐鑄 (生卒年不詳)，字才卿，自號默翁，遼東中州大興 (今北京市大興區) 人，金代畫家。

27. 趙孟籲 (生卒年不詳)，字子俊，趙孟頫之弟，擅畫人物、花鳥。

28. 孟珍 (生卒年不詳)，字玉澗，號天澤，烏程 (今浙江湖州) 人，善畫花鳥，擅長青綠山水。

29. 姚廷美 (生卒年不詳)，字彥卿，吳興 (今浙江湖州) 人，元代畫家，代表作有《雪山行旅圖》等。

30. 殷宏 (生卒年不詳)，明代宮廷畫家，代表作有《孔雀牡丹圖》《花鳥圖》等。

31. 殷自成 (生卒年不詳)，字元素，江蘇無錫人。

32. 周之冕 (1521 年—不詳)，字服卿，號少谷，明代書畫家，擅花鳥，參與編輯《石渠寶笈》，代表作有《百花圖卷》等。

33. 陳淳 (1483 年—1544 年)，字道復，號白陽山人，長洲 (今江蘇蘇州) 人，明代畫家，代表作有《紅梨詩畫圖》《山茶水仙圖》等。

34. 王問 (1497 年—1576 年)，字子裕，號仲山，江蘇無錫人，明代書畫家，代表作有《為左江寫山水》等。

35. 魏之璜 (1568 年—1647 年)，字叔考，上元 (今江蘇南京) 人，明代畫家，隸屬金陵畫派，代表作有《設色山水》《山村圖》等。

36. 魏之克 (生卒年不詳)，字和叔，上元 (今江蘇南京) 人，魏之璜之弟，明代畫家，代表作有《山水圖》等。

# 翎毛

◎ 畫法源流

《詩經》含有「六義」，多識鳥獸草木的名稱；《月令》記載四季，也記載鳥獸鳴叫沉默、草木繁茂乾枯的時間。那麼，花卉和翎毛既然同時出現在《詩經》《禮記》中，自然也應該都適用於繪畫了。講花卉源流時，先講草本花卉，後面附帶講蟲蝶；現在講木本花卉，就該把翎毛附在後面。考察唐宋時的名家，都是花卉、翎毛同時擅長，又何必另編一冊重複收錄呢？至於翎毛，各家擅長的種類不同。薛稷善畫鶴，郭乾暉、郭乾佑善畫鷂，已被古人稱頌，後人難道就沒有專門擅長畫一種翎毛的嗎？薛稷之後，馮紹政[1]、蒯廉、程凝、陶成[2]都擅長畫鶴。郭乾暉、乾佑之後，姜皎[3]、鍾隱、李猷[4]、李德茂都擅長畫鷹鷂。邊鸞擅長畫孔雀，王凝[5]擅長畫鸚鵡，李端、牛戩擅長畫斑鳩，陳珩擅長畫喜鵲，艾宣、傅文用、馮君道擅長畫鶉鷃，范正夫[6]、趙孝穎[7]擅長畫鶺鴒，夏奕擅長畫鸕鶿，黃筌擅長畫錦雞、鴛鴦，黃居寀擅長畫鶉鴿、山鷓，吳元瑜擅長畫紫燕、黃鸝，僧惠崇[8]擅長畫鷗鷺，闕生擅長畫寒鴉，于錫、史瓊擅長畫雉，崔慤、陳直躬[9]、

張涇、胡奇[10]、晁悦之、趙士雷[11]、僧法常[12]擅長畫雁，梅行思[13]擅長畫鬥雞，李察、張昱、毋咸之、楊祈擅長畫鶴，史道碩、崔白、滕昌祐、曹訪擅長畫鵝，高燾[14]擅長畫酣睡的鴨子、戲水的大雁，魯宗貴擅長畫雞雛和鴨子，唐垓擅長畫野禽，強穎、陳自然、周滉擅長畫水禽，王曉擅長畫鳴禽。這些都是歷代名家，他們有的擅長畫一種翎毛，將它們安置在花卉中；有的喜歡描繪眾鳥聚集的場面，最可稱得上神妙。至於山禽水鳥，各地生養條件不同，翎羽斑斕，四季毛色各自又分別。以及飛翔、鳴叫、夜宿、進食的姿態，嘴巴、翅膀、尾巴、爪子的形狀，圖譜中沒能全部收錄的，就應該根據自己的經驗去探究了。

◎ 畫翎毛用筆次第法

畫鳥先從鳥嘴上顎最長的一筆畫起，再一筆補完上顎，再畫下顎最長的那筆，接着補一筆畫完下顎。點畫眼睛要對準鳥嘴開口處，接下來再畫頭部和後腦，再就是畫鳥背上的蓑毛和翅膀，接下來畫胸部和肚子到尾巴，最後補畫腿柱和腳爪。總之鳥的形體要不離蛋形，這一方法詳細見後面的歌訣。

◎ 畫翎毛訣

畫鳥先要畫鳥嘴，眼睛要照上唇安。留出眼睛畫

頭額，接腮再畫背和肩。畫出半圓大小點，有短有長要畫尖。要用細筆畫翎梢，再把尾巴慢慢填。羽毛畫在翅背後，胸腹嗉囊腿靠前。最後添上腳和爪，鳥爪踏枝或展拳。

◎ 畫鳥全訣（首、尾、翅、足、點睛及飛、鳴、飲、啄各勢）

畫鳥要知鳥全身，鳥身本是從卵生。畫出卵形添頭尾，翅膀腳爪依次增。飛翔姿態在翅膀，舒展翅膀迅捷輕。昂首鳥嘴須張開，如聞枝上鳥叫聲。停在枝上靠腳爪，穩踏枝上靜不驚。想要飛翔先擺尾，尾巴擺動便高昇。展翅姿勢要畫好，跳躍枝上鬧不停。這是畫鳥全身訣，能夠兼顧眾鳥形。另外還有點睛法，尤其能夠傳神情。喝水就像往下飛，啄食就像搶和爭。憤怒就像要打鬥，高興就像要和鳴。雙棲鳥兒上與下，必須顧盼能生情。就像給人畫肖像，重點在於畫眼睛。畫眼方法若得當，外形神采全逼真。微妙之處合法度，技法才能傳古今。

◎ 畫宿鳥訣

凡是畫鳥各狀貌，飛翔飲啄叫與鳴。這些盡是人知曉，未必都知宿鳥情。要畫枝頭夜宿鳥，它的眼睛不能睜。下眼瞼遮上眼瞼，禽類畜類原不同。鳥嘴插入翅膀

內，雙腳藏在腹羽中。想要稽考夜宿鳥，古代諺語可證
明。雞夜宿時距向上，鴨夜宿時嘴下拱。鴨嘴朝下插在
翅，雞腿一隻縮向胸。雖然說的雞鴨性，眾鳥畫法情理
中。作畫應當知此理，照此類推都可行。

## ◎ 畫鳥須分二種嘴尾長短訣

畫鳥種類有兩種，山禽水禽各不同。山禽尾巴一定
長，高飛羽毛翅膀輕。水禽尾巴自然短，沉浮自如在水
中。先要了解其習性，才能準確畫其形。尾巴長的是短
嘴，擅長鳴叫飛高空。尾巴短的嘴必長，搜尋魚蝦在水
中。長腿水鳥鶴與鷺，短腿鷗鳥與野鴨。雖然都是水禽
類，明顯區別要分清。山禽常在樹林內，羽毛美麗有五
色。比如鸞鳳與錦雞，色彩鮮明綠和紅。水禽沐浴清波
中，它們身上真乾淨。野鴨大雁深青色，鷗鳥鷺鷥白色
同。只有成雙鴛鴦鳥，形體要分雌和雄。雄鳥具有五色
羽，雌鳥近與野鴨同。翠鳥豔麗又光彩，羽毛顏色是青
蔥。翠色當中泛青紫，嘴和爪子丹砂紅。羨慕這種水禽
色，水鳥當中第一名。

---

註釋

1. 馮紹政（生卒年不詳），長樂縣（今福州長樂）人，唐代畫家，擅畫空
   中飛禽，畫有《雞圖》等。

2. 陶成（生卒年不詳），字孔思，郁林人，明代畫家，代表作有《雲中送別圖卷》等。

3. 姜皎（生卒年不詳），秦州上邽（今甘肅天水）人，唐代官員、畫家，擅長畫鷹。

4. 李猷（生卒年不詳），河內（今河南沁陽）人，宋代畫家，善於畫鷹。

5. 王凝（生卒年不詳），江南（今長江以南地區）人，北宋畫家，代表作有《子母雞圖》《繡墩獅貓圖》等。

6. 范正夫（生卒年不詳），字子立，范仲淹之孫，潁昌（今河南許昌）人，宋代畫家，擅長畫馬。

7. 趙孝穎（生卒年不詳），字師純，宋代宗室，擅畫花鳥。

8. 惠崇（965 年—1017 年），福建建陽人，北宋僧人畫家、詩人，代表作有《沙汀煙樹圖》等。

9. 陳直躬（生卒年不詳），高郵（今江蘇）人，宋代畫家，擅畫蘆雁。

10. 胡奇（生卒年不詳），長安（今陝西西安）人，宋代畫家，擅畫蘆鳩。

11. 趙士雷（生卒年不詳），字公震，北宋畫家，代表作有《湘鄉小景圖》等。

12. 法常（生卒年不詳），號牧溪，蜀（今四川）人，南宋僧人畫家，代表作有《瀟湘八景》等。

13. 梅行思（生卒年不詳），江夏（今湖北武昌）人，五代時南唐官吏、畫家，擅長畫雞，世號「梅家雞」。

14. 高燾（生卒年不詳），字公廣，號三樂居士，沔州（今陝西略陽）人，宋代作家，擅作小景。

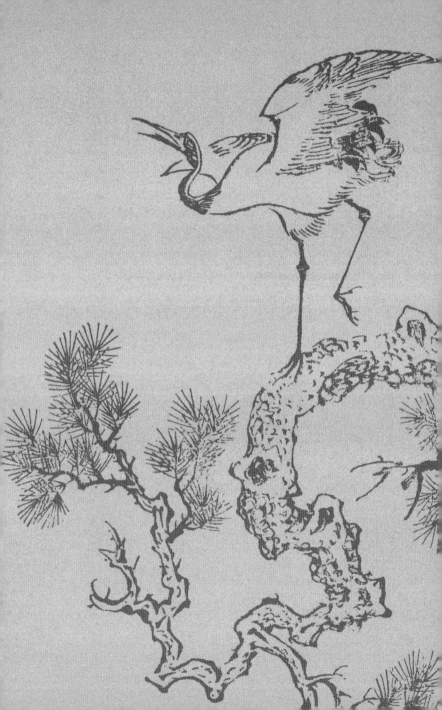

# 花卉翎毛譜

# ◎木本花頭起手式

## 五瓣花頭式

有尖缺大小之異。

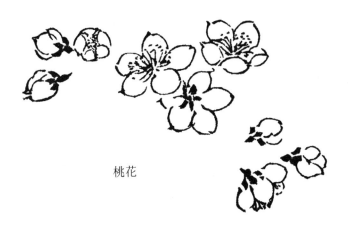

桃花

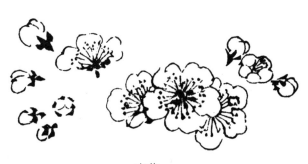

杏花

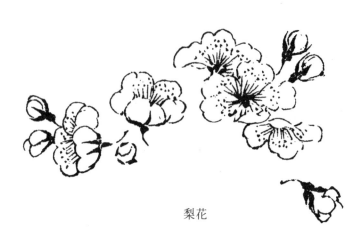

梨花

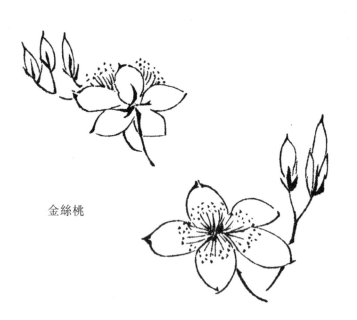

金絲桃

山茶

## 六瓣八九瓣花頭

白色的是玉蘭，紫色的是辛夷。

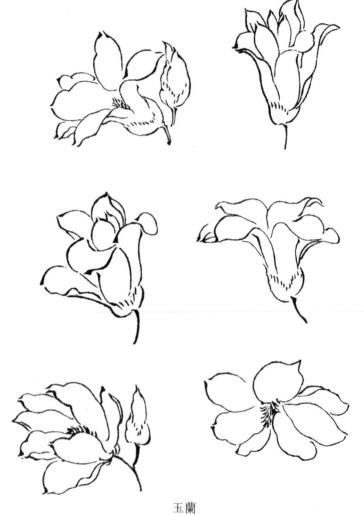

玉蘭

栀子

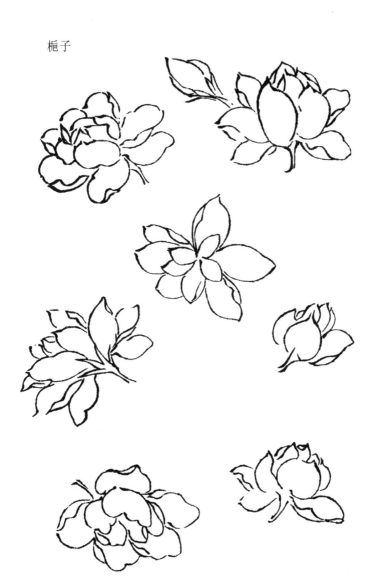

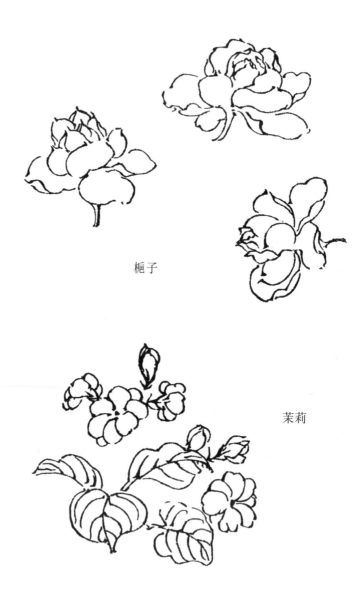

栀子

茉莉

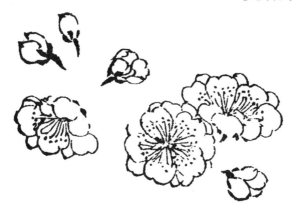

海棠

碧桃

千葉絳桃

千葉石榴花

刺花藤花花頭式

薔薇

月季花

131

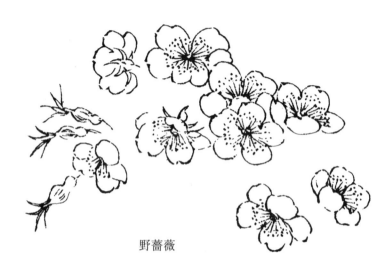

野薔薇

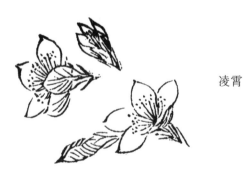

凌霄

# 牡丹大花頭式

全開正面

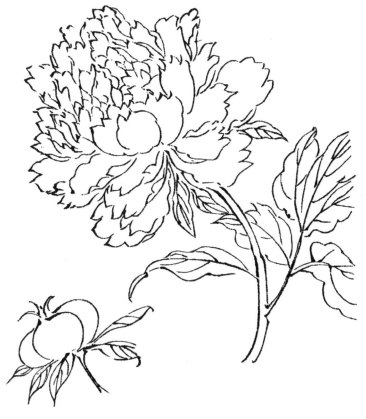

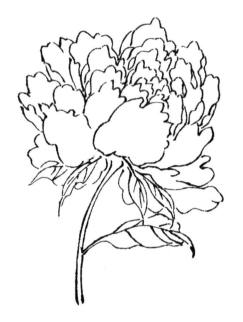

初開側面

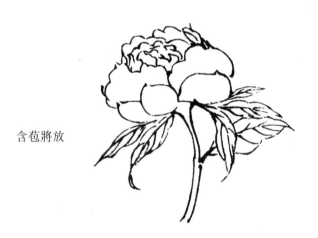

含苞將放

134

# ◎木本各花葉起手式

尖葉長葉式

海棠

石榴

桃葉

杏葉

梅葉

梅樹開花的時候是沒有葉子的，杏樹開花的時候葉片還只是嫩芽。存留下這些葉子形狀畫果實的時候用。

刺花毛葉式

玫瑰

薔薇

月季

## 耐寒厚葉式

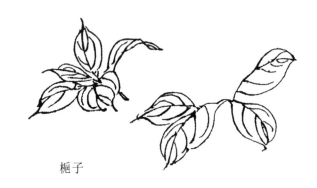

栀子

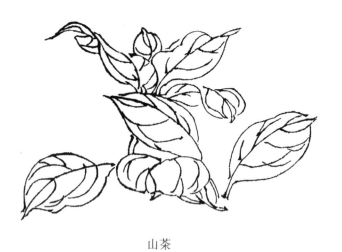

山茶

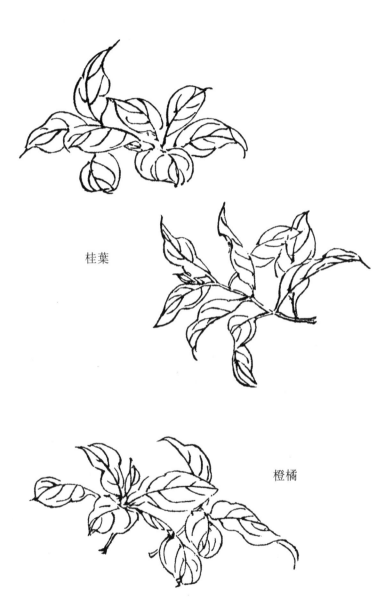

桂葉

橙橘

## 牡丹歧葉式

枝梢

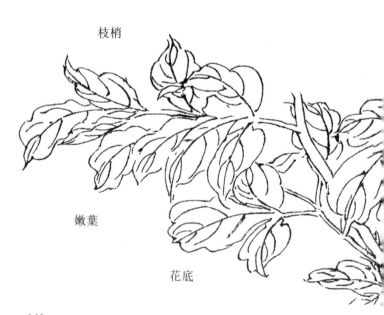

嫩葉

花底

# ◎木本各花梗起手式

柔枝交加

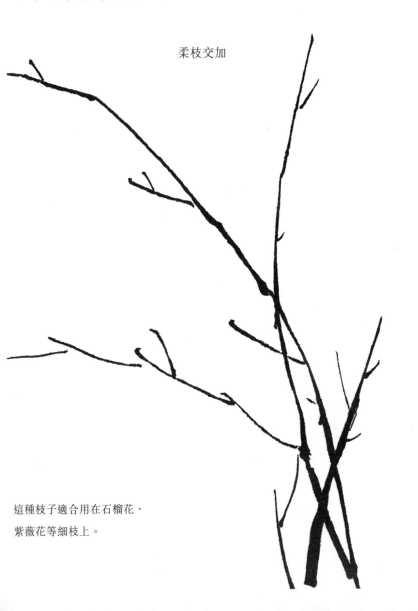

這種枝子適合用在石榴花、
紫薇花等細枝上。

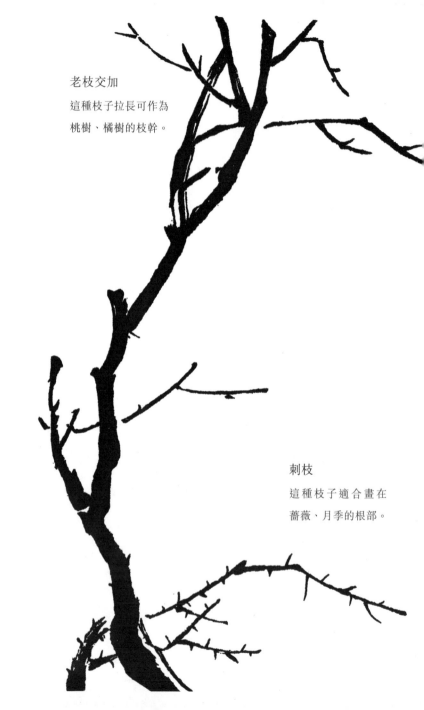

**老枝交加**

這種枝子拉長可作為
桃樹、橘樹的枝幹。

**刺枝**

這種枝子適合畫在
薔薇、月季的根部。

## 下垂折枝

這種枝子適合畫桃
樹、梨樹、海棠、山
茶等樹的老樹幹。

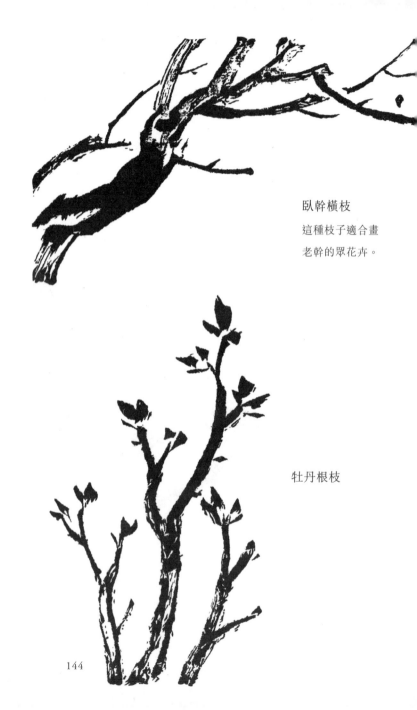

臥幹橫枝

這種枝子適合畫
老幹的眾花卉。

牡丹根枝

144

横枝上仰

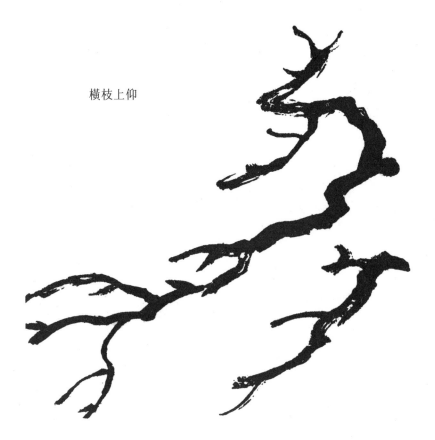

横枝下垂

這種枝子適合用在桃

樹、梨樹上。

## 藤枝

這種枝子適合用在各
種藤本花卉上。

# ◎畫翎毛起手式

畫鳥法

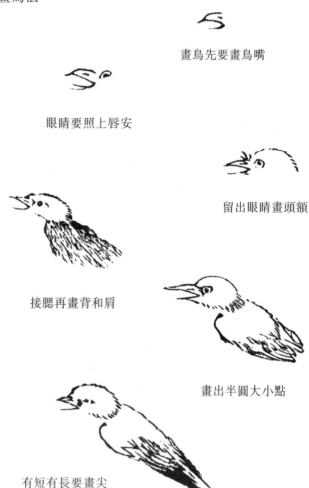

畫鳥先要畫鳥嘴

眼睛要照上唇安

留出眼睛畫頭額

接腮再畫背和肩

畫出半圓大小點

有短有長要畫尖

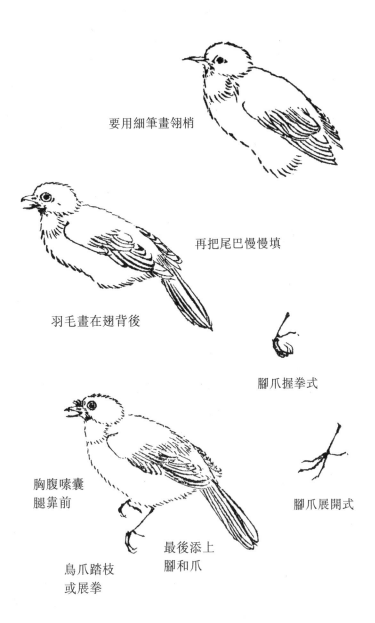

要用細筆畫翎梢

再把尾巴慢慢填

羽毛畫在翅背後

腳爪握拳式

胸腹嗉囊
腿靠前

最後添上
腳和爪

鳥爪踏枝
或展拳

腳爪展開式

## 踏枝式

正面俯視不露腳爪

昂首仰視要露腳爪

150

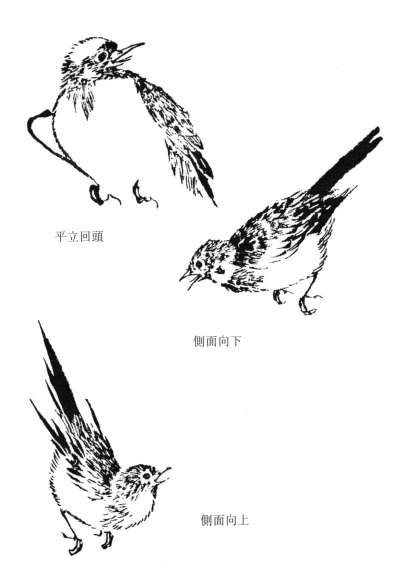

平立回頭

側面向下

側面向上

飛立式

收斂翅膀即將歇息

向下飛

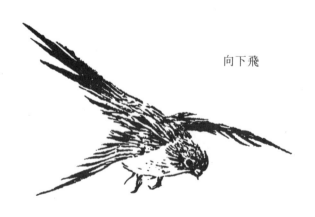

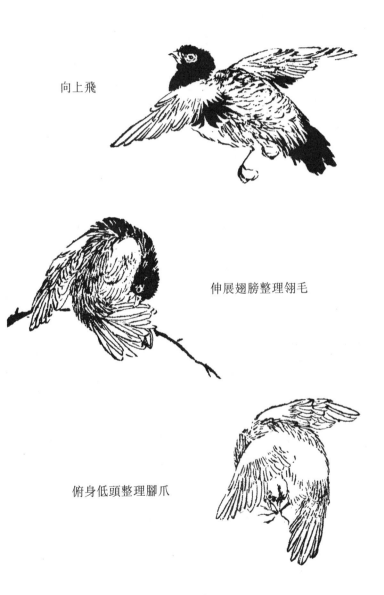

向上飛

伸展翅膀整理翎毛

俯身低頭整理腳爪

153

並聚式

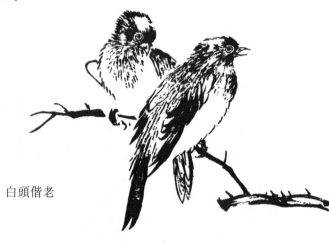

白頭偕老

和鳴

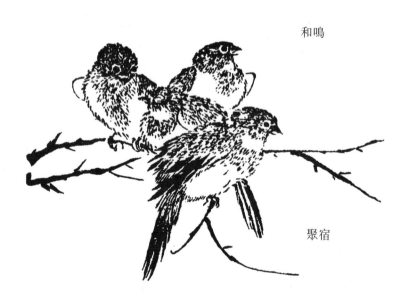

聚宿

燕爾同棲

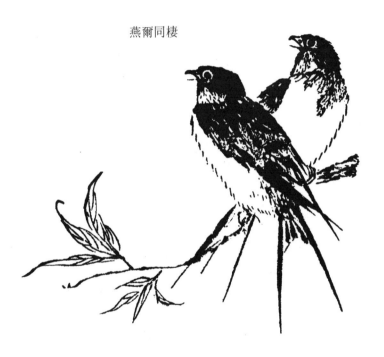

## ◎ 細鈎翎毛起手式

畫宿鳥法

初畫鳥嘴
再添鳥眼

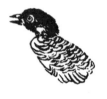

畫鳥的肩脊和
一半的翅膀

畫頭

畫全翅

踏枝足

展爪足

拳爪足

畫鳥肚再添尾
腳爪全部踏在枝頭上

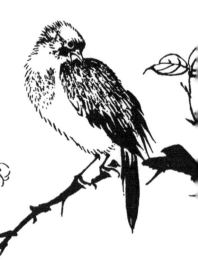

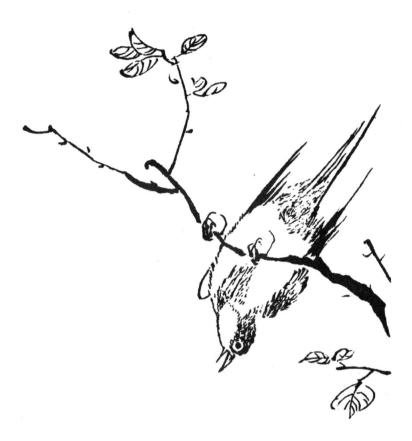

## 翻身倒垂式

畫踏在枝頭的鳥不同於畫籠中的鳥，要
生動地畫出隨時準備騰飛的姿態，有轉
身側身、俯視仰視等情形，所以沒有固
定的形態，一般多取停立向上的姿態。
這一種卻是翻身倒垂的鳥，有躍躍欲下
的態勢，讓人覺得更加生動。

二雀飛鬥

## 翻身飛鬥式

畫兩隻鳥飛鬥的方法最難掌握，一定要
畫出奮不顧身的態勢。兩鳥爭飛時動作
迅速又翻轉身子勾着脖頸，要畫出它們
的神情，就不能用形和理來求得了。

158

## 浴波式

畫爭鬥的鳥和洗浴的鳥，與畫踏在枝頭
的鳥相比，情態姿勢更要生動活潑。爭
鬥的鳥翻轉身體勾着脖頸，要畫出它們
奮不顧身的情態；洗浴的鳥則漂浮水面
羽毛拍擊水波，要畫出它們悠然自得的
情態，又各有不同之處。

漂在水面羽毛
拍擊水波的鳥

水禽式

海鶴

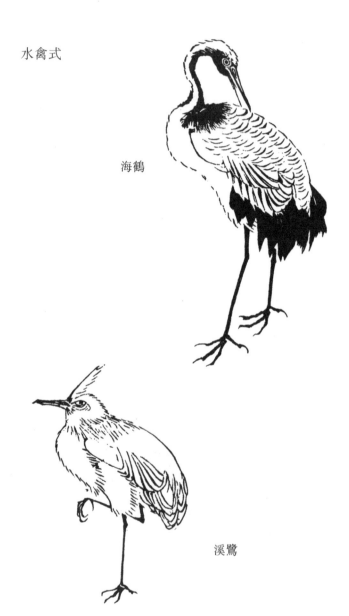

溪鷺

飛雁

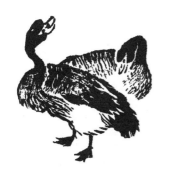

汀雁

山禽尾巴長，水禽尾巴短。前面介紹的多是山禽，所以這裡專門談水禽。其他沒有談到的，可觸類旁通。

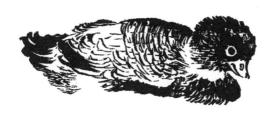

沙鳧

# 古今諸名人圖畫

驚暮使相赠与柚子
鹭乌翎望乞尾花

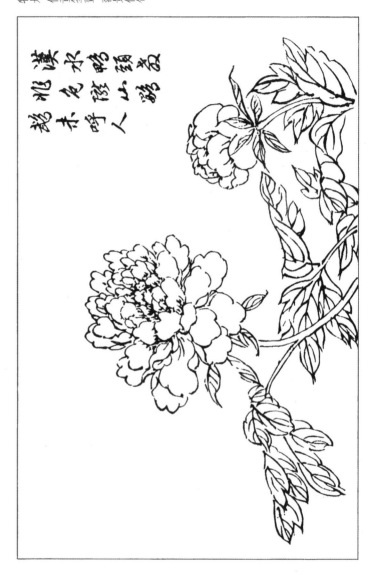

龍水略語名
赤色徑山鶯
子呼人露石

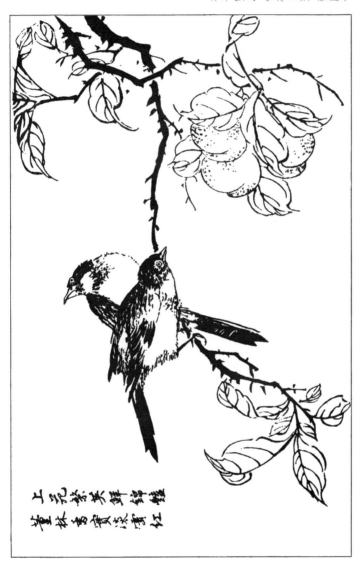

秋池翠鳥 仿李䢀畫 梅堯臣句

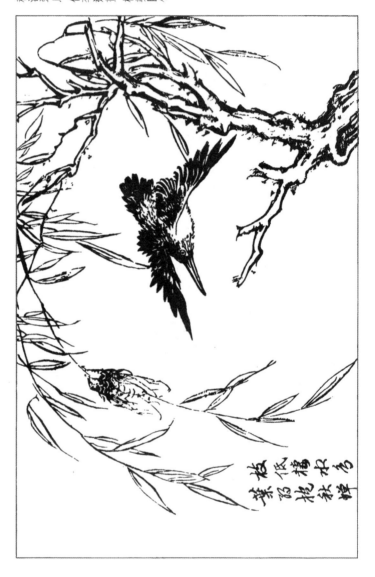

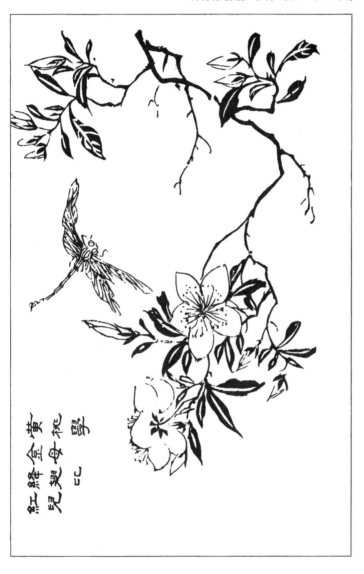

紅綠金實
兒覲與桃
已　　　婁

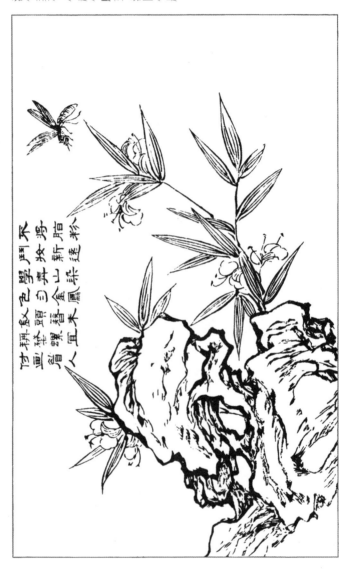

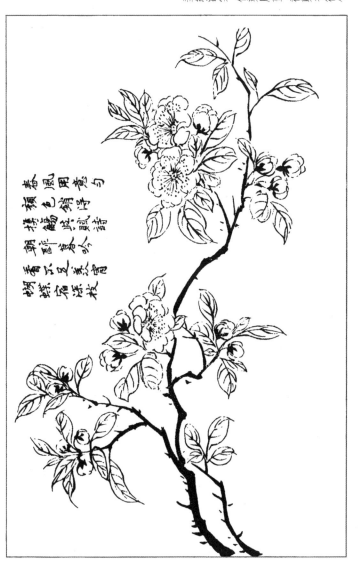

春風用意句
積色銷峭詩
摶鶴暎諷
摶暗爲於
朝暮又義谷
蝶宿洒枝

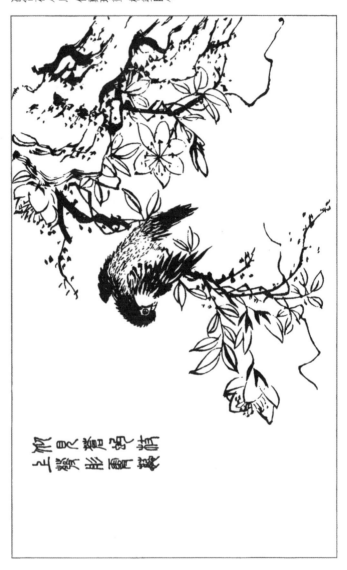

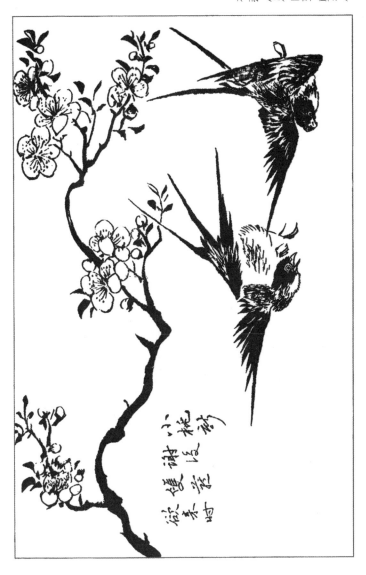

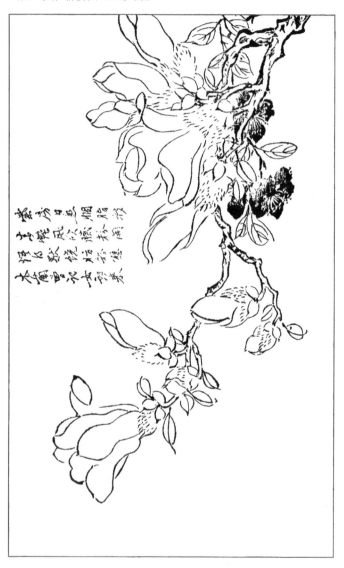

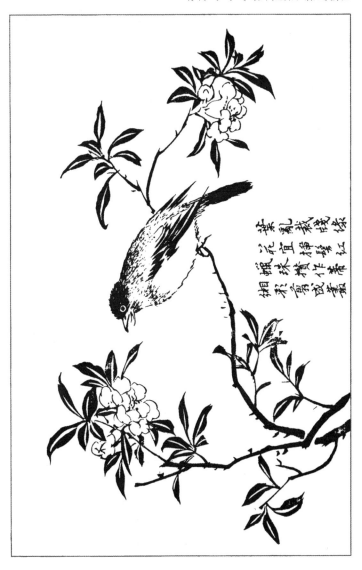

榴花小鳥 仿沈孟堅畫 溫庭筠詩

石榴小鳥 仿夏候延祐畫 潘尼賦句

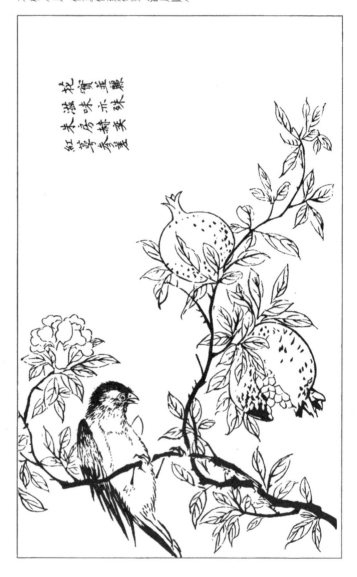

176

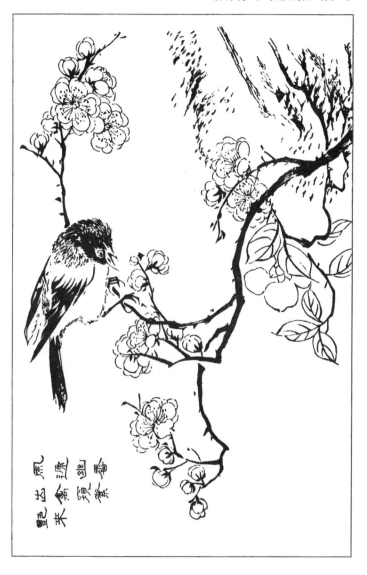

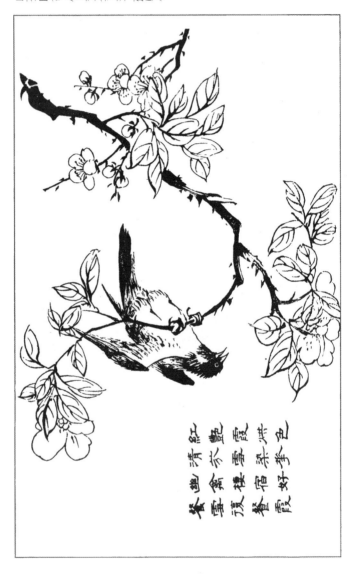

紅豔清芬幽禽
艷不春楼頂宿霞
春雨染宿好霞
色好李段

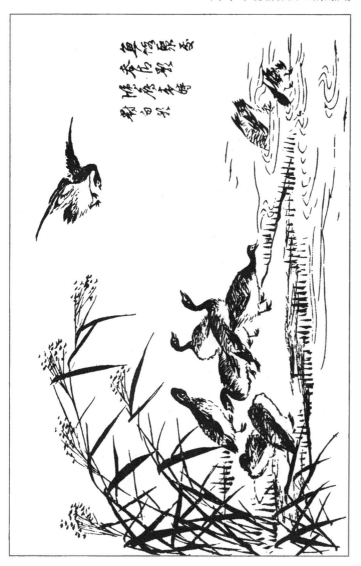

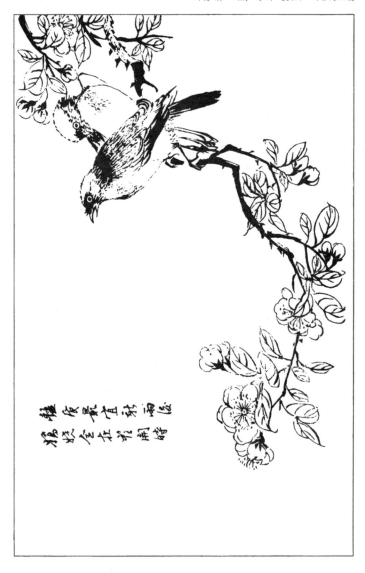

樓依最看斜海
深莫宜斜閑棠
好在枝時

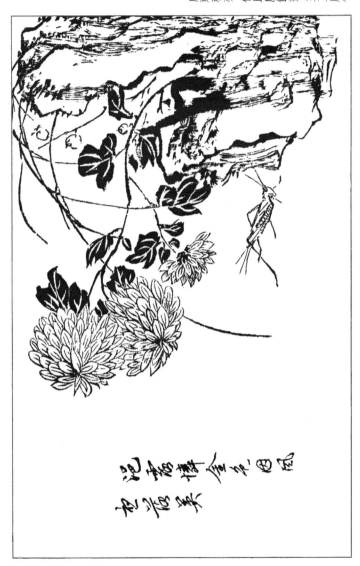

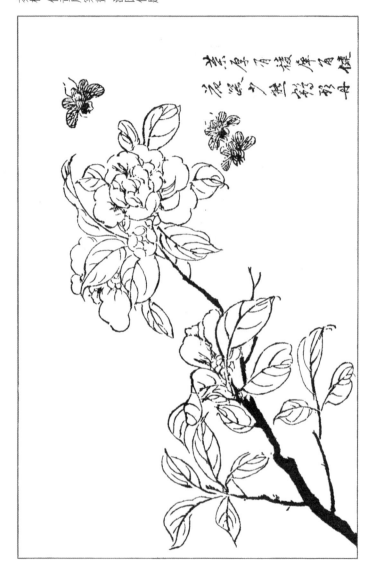

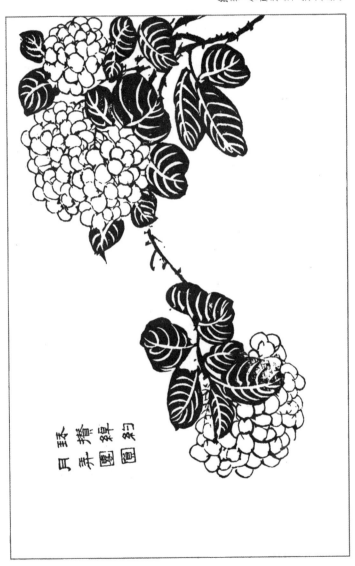

繡毬 仿韓祐畫 宗元鼎句

185

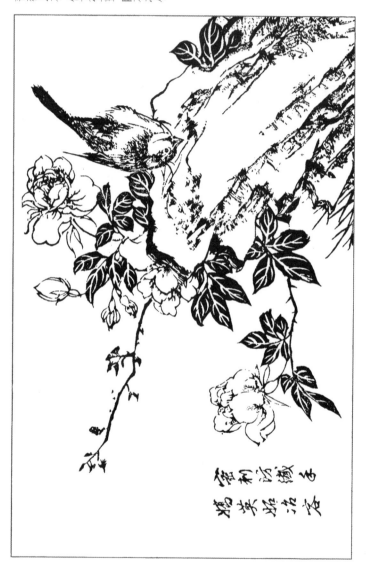

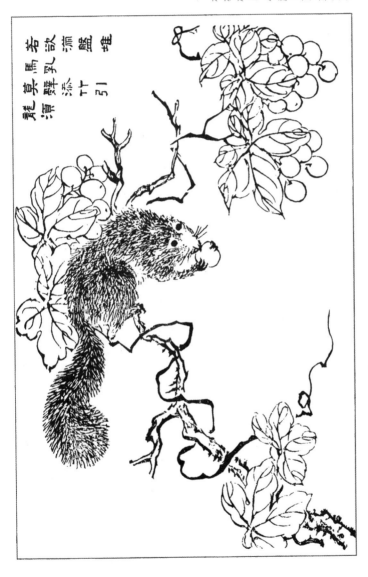

堆盤瀲灩馬乳黑
引竹欹斜虬髯蒼

櫻桃 仿徐熙畫 白居易句

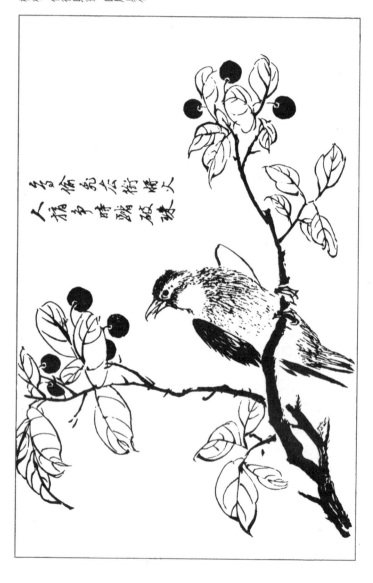

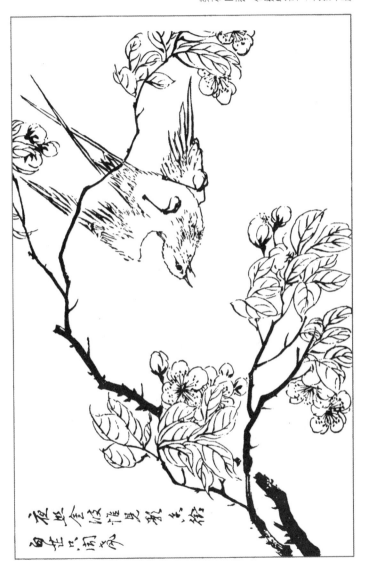

佛手柑 仿朱紹宗畫 王孫穀句

栀子 仿吳元瑜畫 劉禹錫句

191

黃鶯春柳 仿邊文進畫 劉克莊句

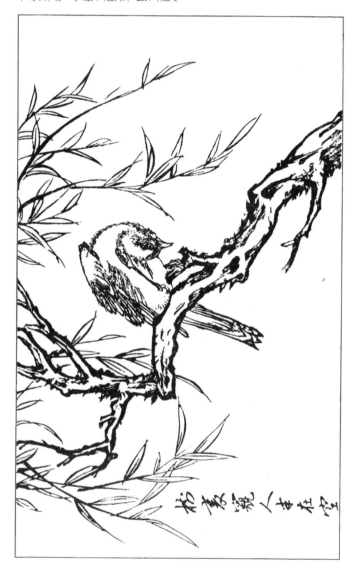

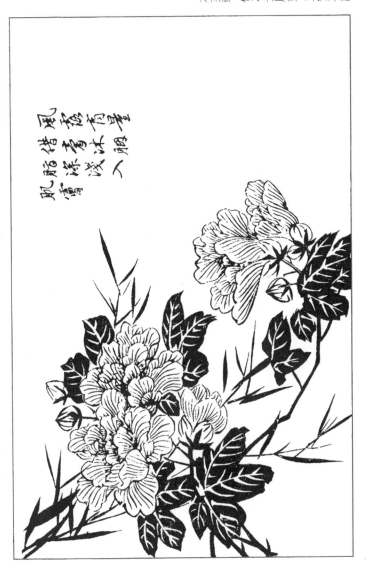

水邊無數木芙蓉
露染臙脂色未濃
正似美人初醉著
強扶頭起不禁風

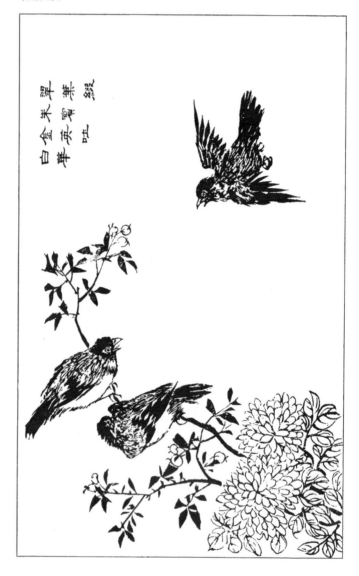

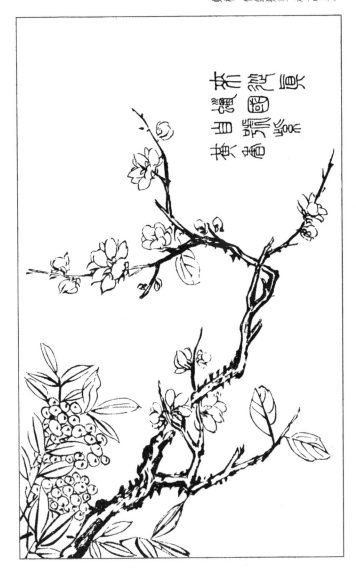

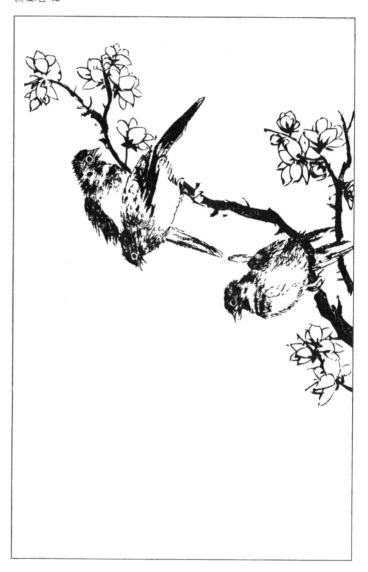

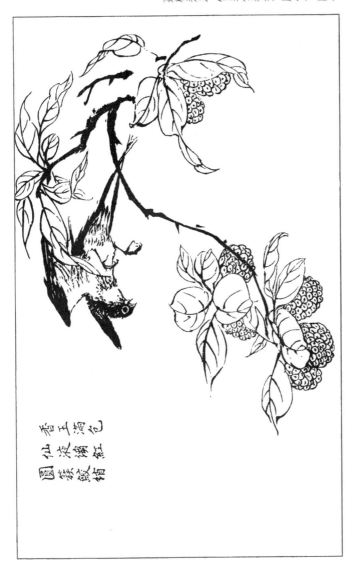

香玉溜匜
仙液瀾紅
圓綻柏

西府海棠綬帶 仿曹忠祥畫 鄭谷句

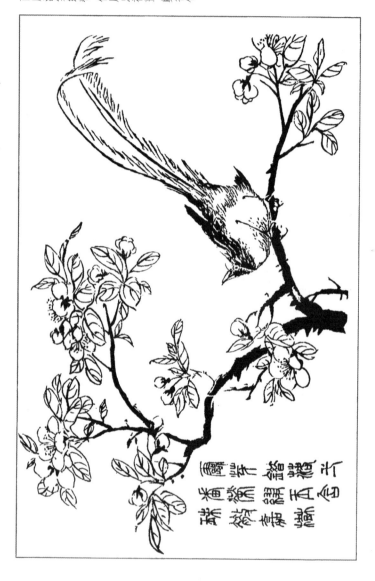

198

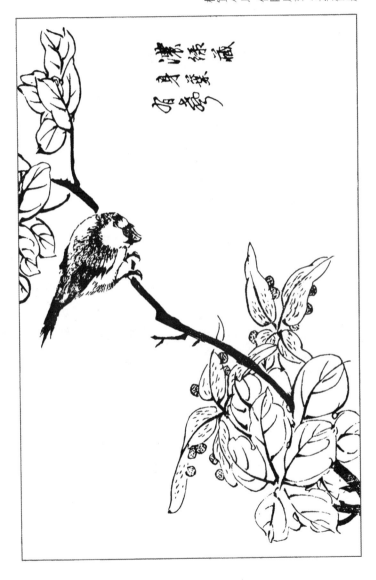

白牡丹 仿黄筌畫 范景仁句

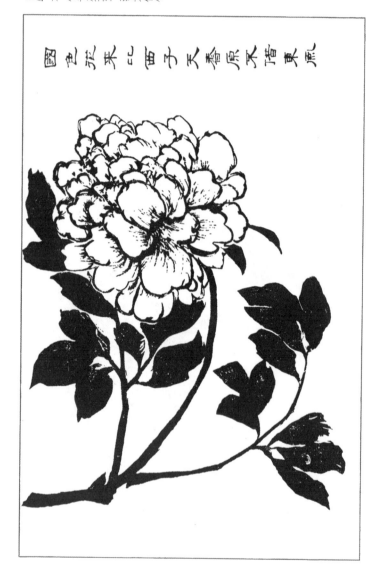

國色花天比西子天春原天晧東照

紫薇小雀 仿呂紀畫 陳石亭句

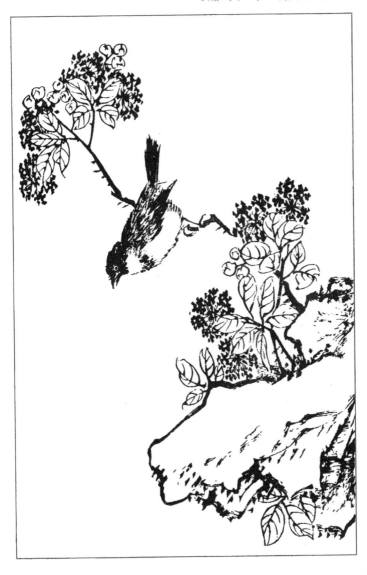

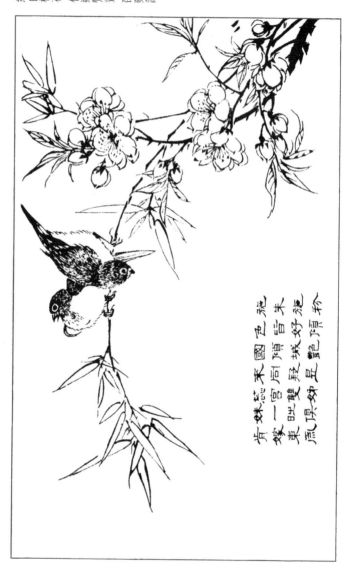

肯將姝麗來國色施
嫁一宮扃同信皆未
東眠雙疑叛好施
烏頂身是豔色頂玲

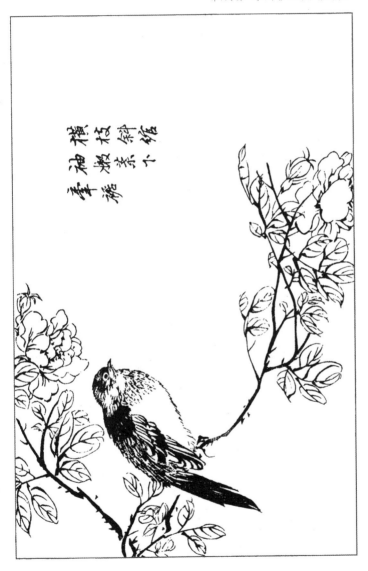

増廣名家畫譜

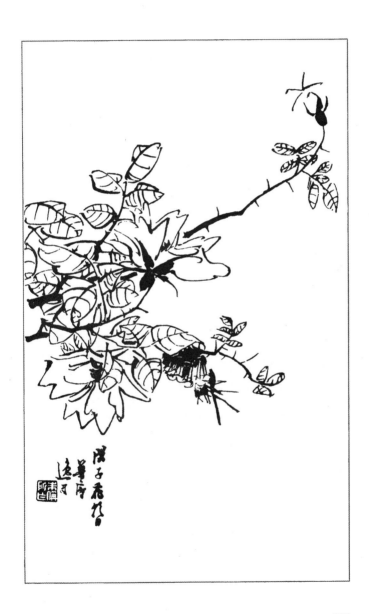

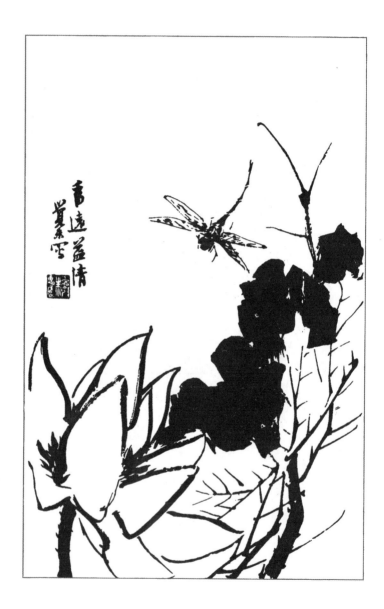

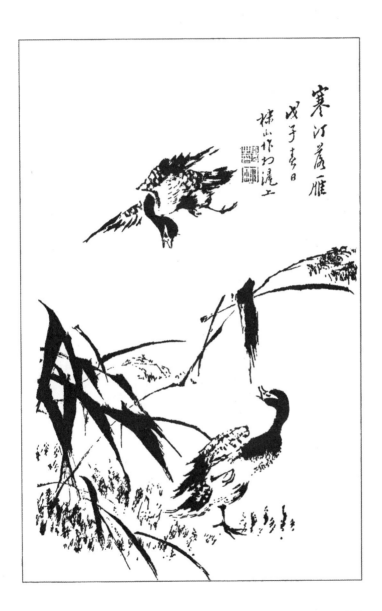

209

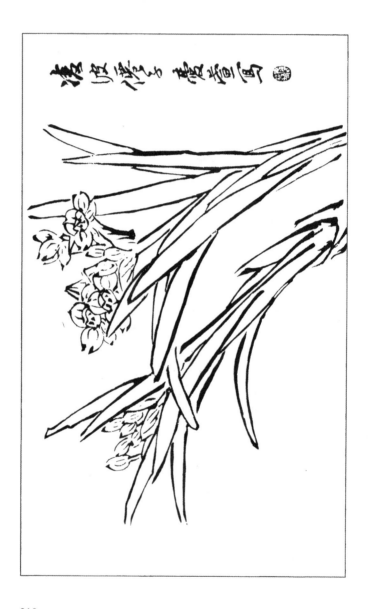

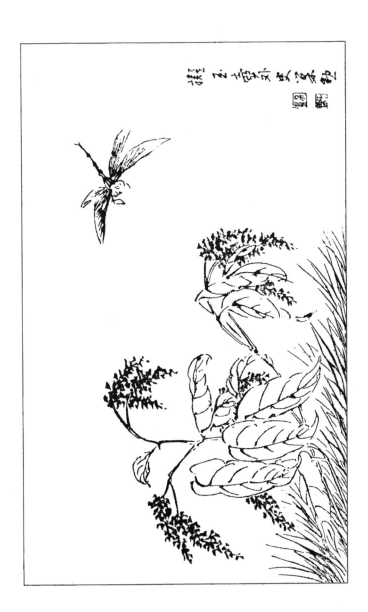

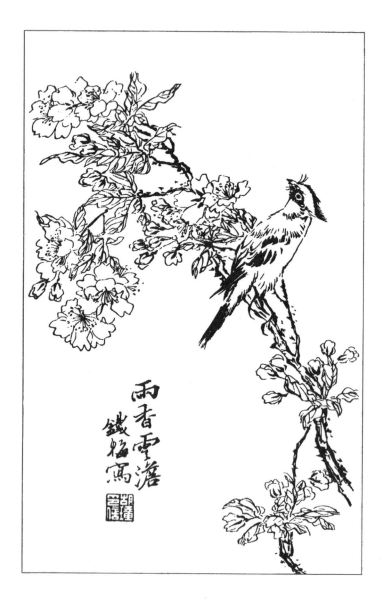

雨香雪澹
鐵梅寫

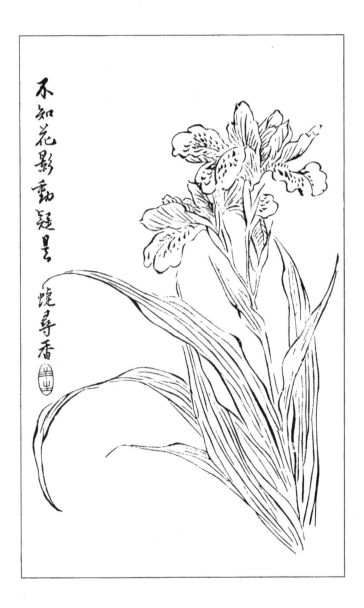

不知花影動疑是

皖尋香

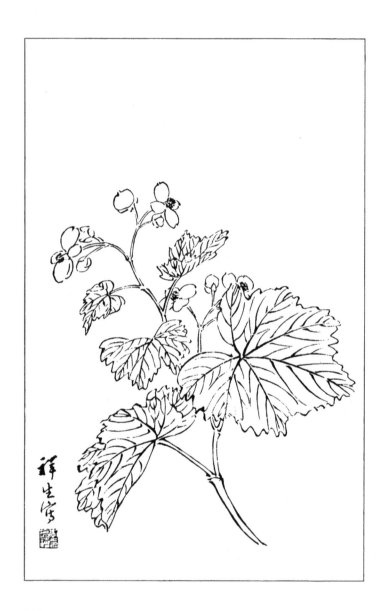

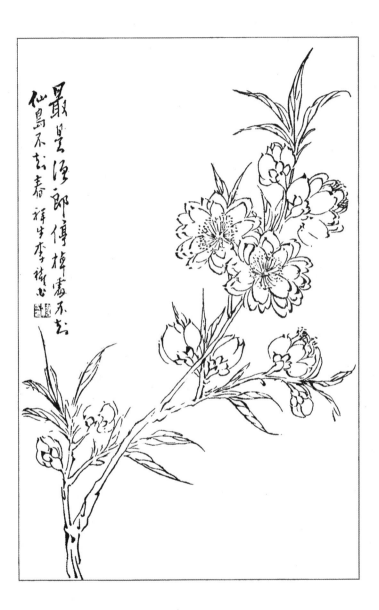

最是沈郎傳樣妙不去
仙島不去春祥生李禅山

215

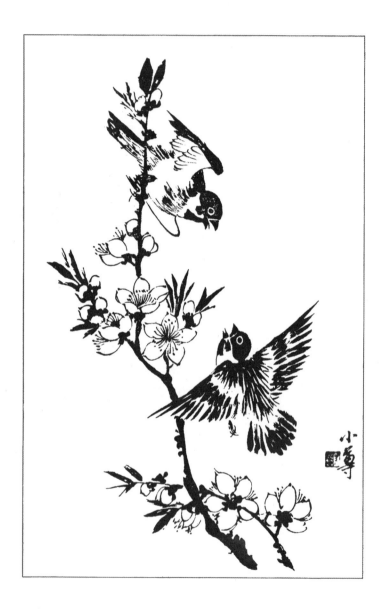

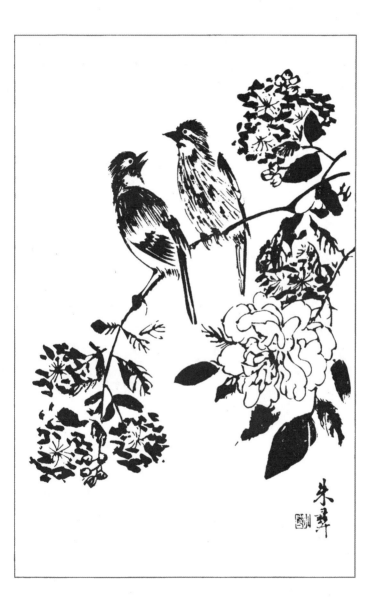

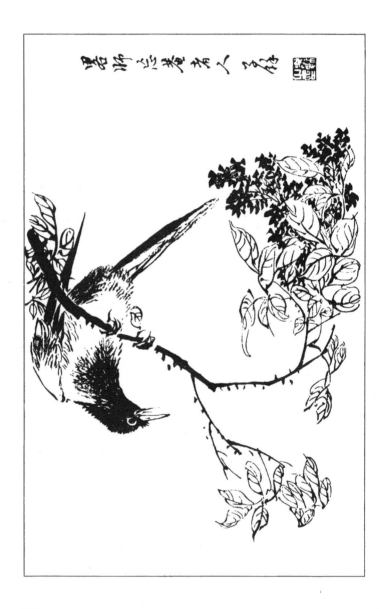

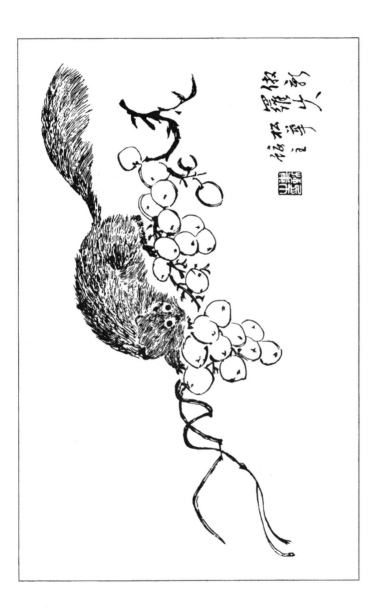

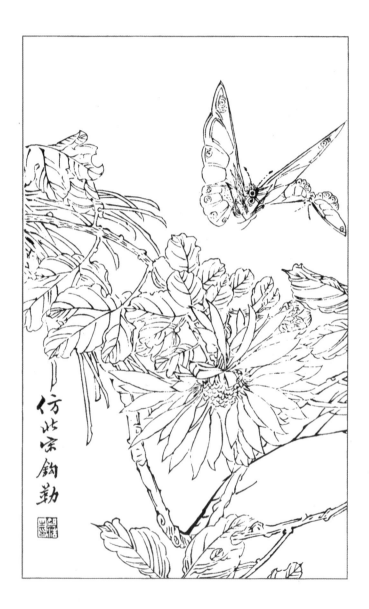

仿此宋鈎勒

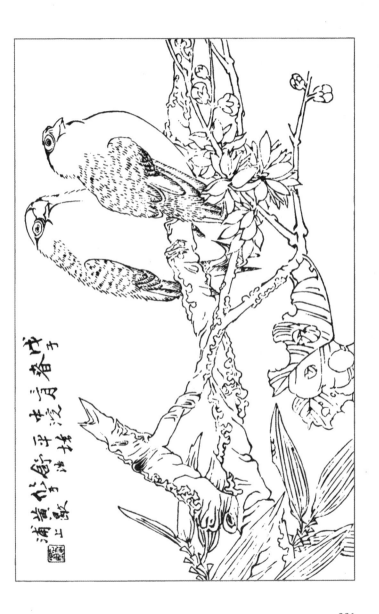

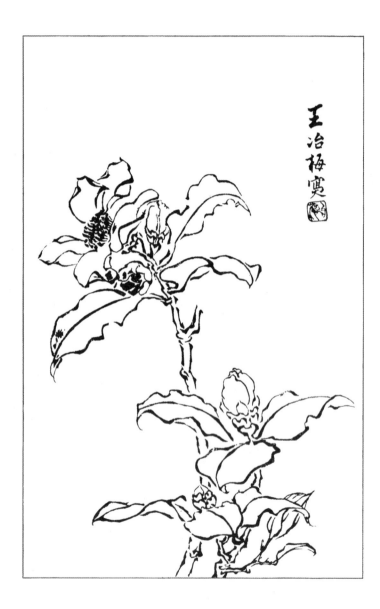

王冶梅寫

222

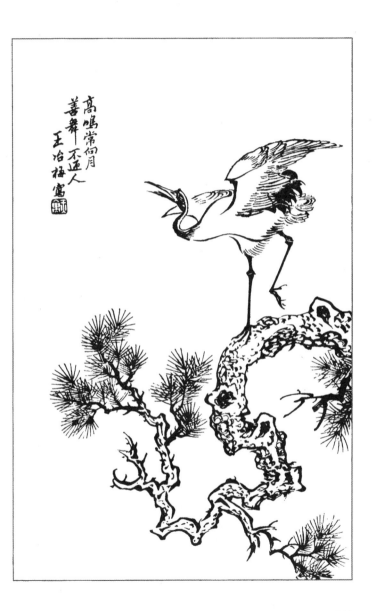

高鳴常伺月
善舞一不還人
王冶梅寫

223

| 責任編輯 | 陳　菲 |
| 書籍設計 | 彭若東 |
| 排　　版 | 周　榮 |
| 印　　務 | 馮政光 |

| 書　　名 | 白話芥子園　第三卷·花卉翎毛 |
| 作　　者 | 〔清〕巢勳臨本 |
| 譯　　者 | 孫永選　劉宏偉 |
| 出　　版 | 香港中和出版有限公司 |
| | Hong Kong Open Page Publishing Co., Ltd. |
| | 香港北角英皇道 499 號北角工業大廈 18 樓 |
| | http://www.hkopenpage.com |
| | http://www.facebook.com/hkopenpage |
| | http://weibo.com/hkopenpage |
| | Email: info@hkopenpage.com |
| 香港發行 | 香港聯合書刊物流有限公司 |
| | 香港新界大埔汀麗路 36 號 3 字樓 |
| 印　　刷 | 美雅印刷製本有限公司 |
| | 香港九龍官塘榮業街 6 號海濱工業大廈 4 字樓 |
| 版　　次 | 2020 年 3 月香港第 1 版第 1 次印刷 |
| 規　　格 | 32 開（128mm×188mm）240 面 |
| 國際書號 | ISBN 978-988-8694-08-2 |
| | © 2020 Hong Kong Open Page Publishing Co., Ltd. |
| | Published in Hong Kong |

本書中文繁體版由傳世活字國際文化傳媒（北京）有限公司授權出版。